Mozu 袖珍作品集

小小人的微縮世界

Mozu

THE TINY

WORLD OF

KOBITO

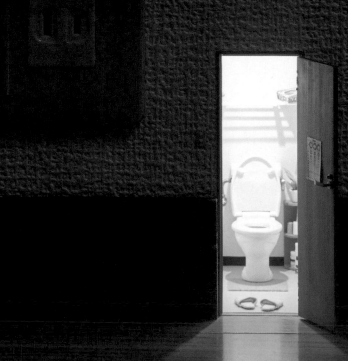

或許在同一個空間。

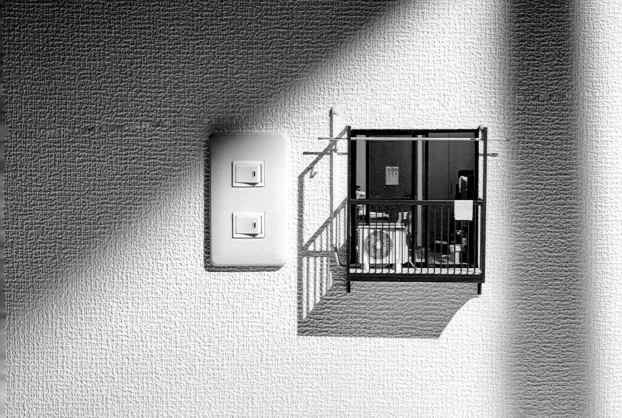

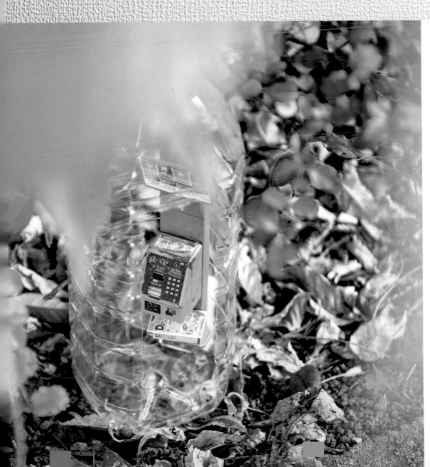

說不定就在插座和開關旁，

通常眼睛不會看向的角落，

可能住著一群「小小人」，

過著開朗又愉快的生活。

小小人有什麼樣的個性？

平常都在做哪些事？

光是想像就充滿樂趣。

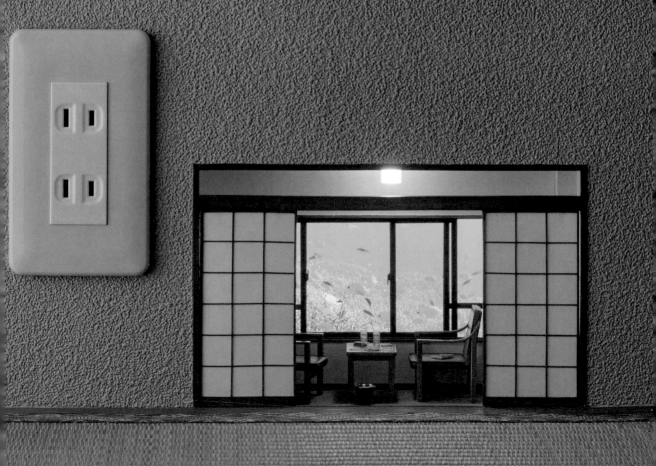

歡迎來到現實與幻想
彼此交會的奇妙世界。

我的房間住著「小小人」。

這些小小人超級害羞，我從未見過小小人的廬山真面目。

但是只要窺探小小人的住處，即便沒見過面，也能想像大概的模樣。

拖鞋亂脫，都已經夏天了，月曆還停留在3月，

微波爐的湯一直放著沒拿出來，

由此可知小小人的生活真是一團亂。

小小人似乎沒有想像中那樣可愛？

不修邊幅的大叔？

喜歡遊戲的高中女生？

小小人是小學男生？

究竟是甚麼樣的人住在這裡？

請仔細觀察生活痕跡，想像屬於你的「小小朋友」。

——「小小人系列」的發想來自2018年的春天。

那時我高中剛剛畢業，面臨創作的瓶頸，毫無靈感。

某天躺著注視牆壁時，兒時記憶突然浮現腦海。

那時我超討厭幼稚園的午休時間，總幻想著：

「我要縮小去鋼琴上或牆壁裡探險」。

那瞬間，靈光乍現。

「以我現在的技巧，將當年的天馬行空化為作品，

應該會是一件充滿樂趣的創作？」

如此誕生的袖珍藝術作品正是「小小人的微縮世界」。

這是童年的我和長大的我，攜手合作的自信之作。

希望也能喚回大家的童心，樂在其中。

Mozu

INDEX

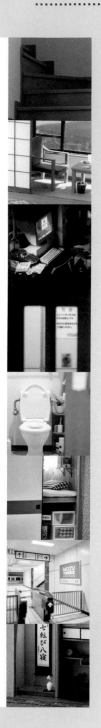

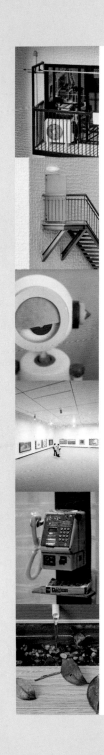

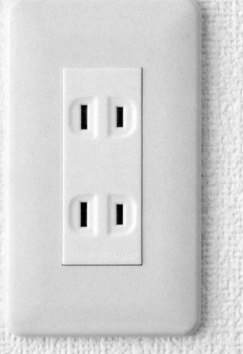

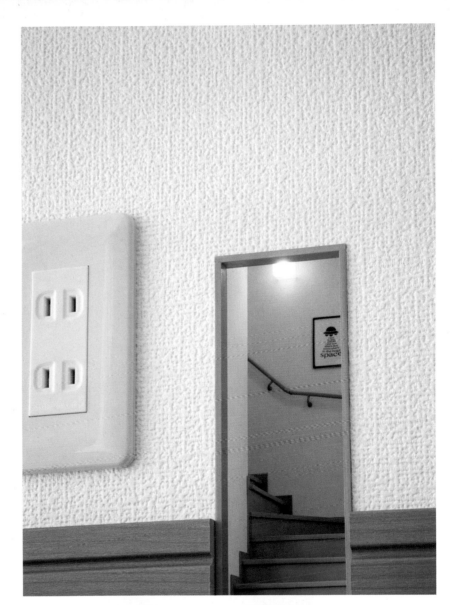

a. 設計在每家都有的插座旁，一下子就對照出樓梯的迷你。b. 樓梯入口側還有迷你開關，設計細膩，提升寫實感。c. 在照片中，我將手伸進內側。果然手帶來強烈的視覺衝擊。

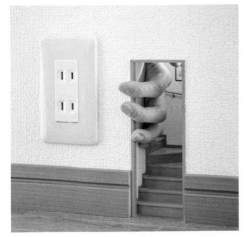

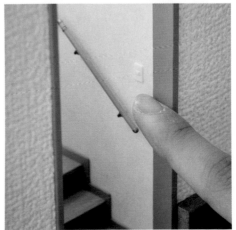

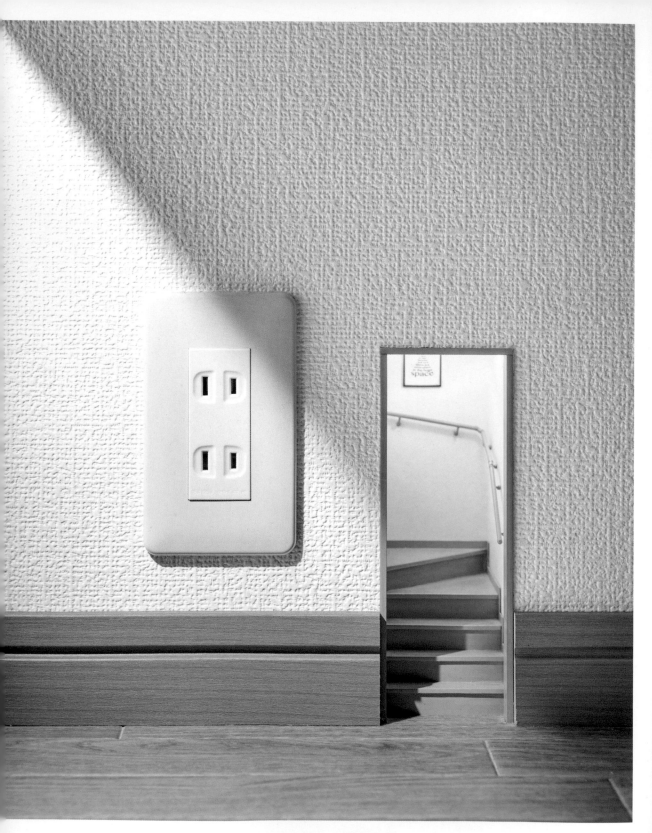

作品在陽光照射下更顯明亮，也提升了照明效果。

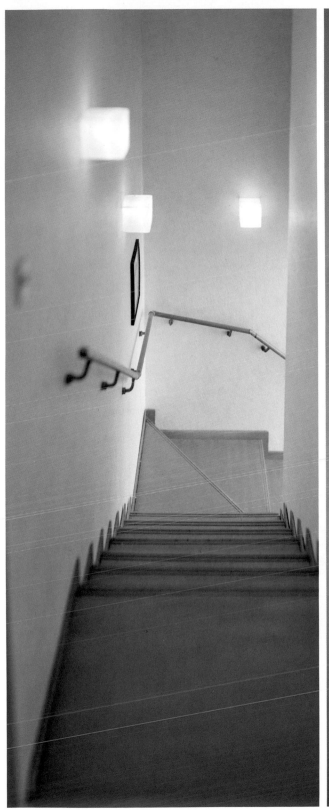
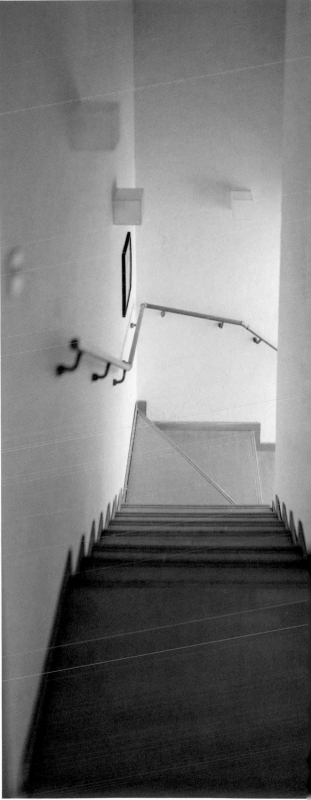

關上燈，嘗試將情境轉換成早晨時光。樓下似乎傳來早餐的陣陣香味……。

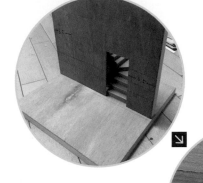

前面

地板
地板堅持使用和實際地板一樣的材質。想要寫實，使用實物就是最佳選擇。

開關的橫寬
約 5mm

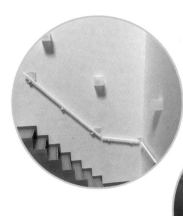

樓梯照明
仔細觀察了實際照明，完全依照觀察所見調整光線發散的樣子和亮度。

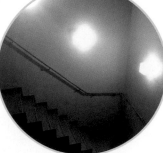

樓梯上段的開關
即便完成後幾乎看不到，依舊細膩製作。

樓梯正面的海報

 → →

我的作品中會出現很多關於太空的小物件。這幅UFO海報是我很滿意的原創作品。

樓梯的塗裝

我在純白的塑膠板上塗上好幾層塗料，表現出溫潤的木質地板。地板圖案用遮蓋膠帶黏貼遮蓋後，分別塗上不同的顏色製成。

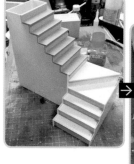 → 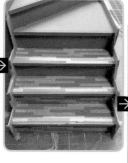 →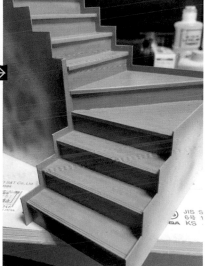

裡面

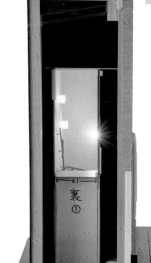

作品的裡面

通常我都用黑色板子隱藏。這是我個人很喜歡的一點，可表現手作感。

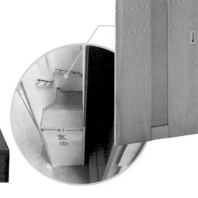

門

為了也能從上方往內看，設計可以拆下的門。

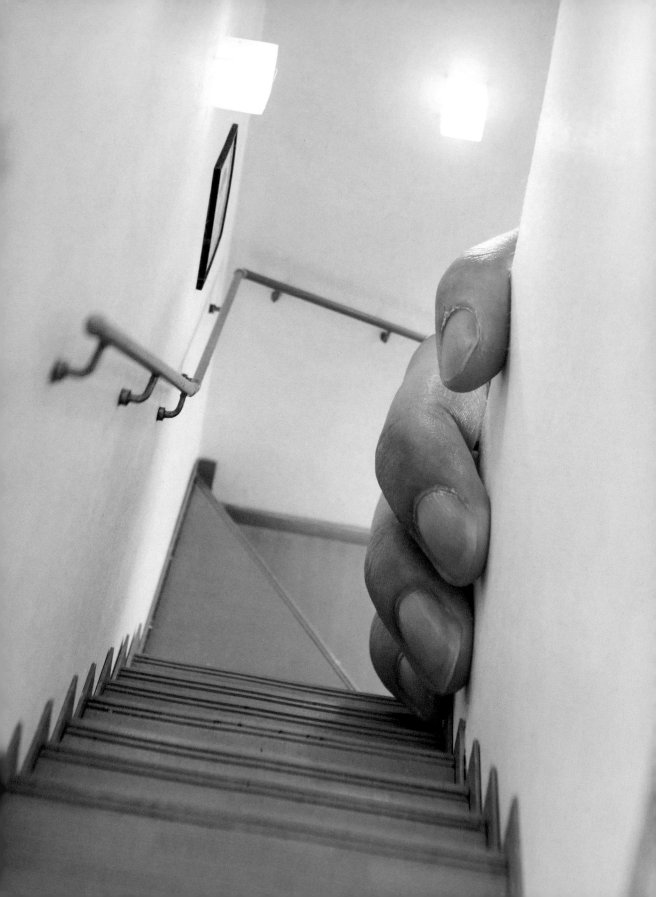

袖珍創作的幕後花絮

幕後

MINIATURE' BACKSTAGE

**小小人系列首發作品
我真的曾經想在自家牆壁鑿洞**

小小人系列是為了解決某道課題，在不斷反覆嘗試中意外展開的一連串創作。這道課題就是，我的袖珍作品實在太像實物，就算將照片上傳SNS發文，大家也不覺得是袖珍作品。我思索著究竟該如何展示自己的作品，結果想到一個方法，就是「將作品和插座一起拍照」。剛巧這個時候，我回想起自己兒時的幻想「縮小大冒險」，而讓我想以袖珍手法還原這個世界。我立即在筆記本描繪設計圖，想開始製作。在此時迎來一個問題。不過，這似乎也理所當然地遭到強力的反對。「我想在插座旁邊開一個洞」，在我向母親徵得同意時遭到（笑）。之後我思考各種可能，最終得出的結論是「大不了就自己做一整面牆吧」，決定立刻騎上腳踏車，直直奔向生活百貨店。在那裏我買齊了插座、

壁紙、地板材料，做出了樣品『迷你小門』。雖然只是將門貼在牆面上的作品，上傳至SNS發文後，我收到許多熱情的回應，「這是我的夢想」、「我也想要」。當我感受到這些真實的回應後，就深深地感覺「這個主題可行！」，而開始製作系列首發作品『小小人的樓梯』。

想在牆壁中做出樓梯的其中一個理

**連1mm誤差都不容許
電燈安裝更是一大挑戰**

由，源自「我小時候經常玩的遊戲」。那時我超愛躲進狹小空間，鑽進建築物的間隙和高高的草叢中，都會讓我興奮不已。樓梯也是能激起我童年悸動的題材。「從這裡走上去，會通往何處？」「這是誰在走的樓梯？」沉浸在無限想像的樂趣也是作品的魅力。我還仔細做出走到底部的門。刻意關上這道門，讓人對底部的房間充滿想像，但是實際動手做時，也遇到許多困難。例如，樓梯每一階的高度和寬度都是固定結構。換句話說，僅僅幾mm的誤差就會使外觀顯得不自然，而無法剛好（笑）。

收進牆壁之中。因此，我不斷到朋友家中叨擾，仔細測量樓梯高低差、寬度、扶手和照明的尺寸，盡力完整還原所有細節。

當中最講究的莫過於照明。因為我在『朋友的房間』之後再也沒有做過電燈安裝，所以不斷閱讀參考書籍和觀看YouTube影片學習。另外，燈光太亮容易讓人發覺是假的，所以得悉心調整光量。真到通電之前，我都無法確定電燈安裝是否成功。直到加上開關，燈光順利亮起時，我才高興得喜極而泣（笑）。

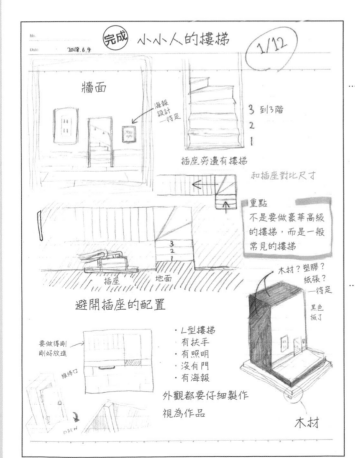

完成　小小人的樓梯　1/12

2018.6.9

牆面

海報設計－待定

3 到3階　2　1

插座旁邊有樓梯

和插座對比尺寸

重點
不是要做豪華高級的樓梯，而是一般常見的樓梯

3　2　1

插座　地面

避開插座的配置

要做得剛剛好放進

樓梯口

木材？塑膠？紙張？－待定

黑色板丁

・L型樓梯
・有扶手
・有照明
・沒有門
・有海報

外觀都要仔細製作
視為作品

木材

在筆記本描繪的設計圖。描繪的時候內心過於激動，徹夜失眠。

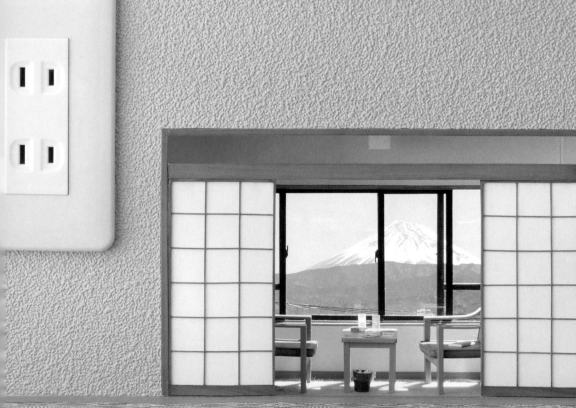

a. 喝過的果汁和掉落在椅子
下面的鈔票激起無限想像。
b. 旅館必有設備：小冰箱、
熱水壺、保險櫃 c. 冰箱開
著，裡面燈光亮起。

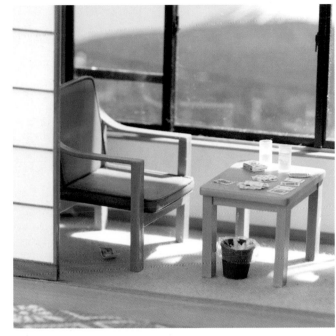

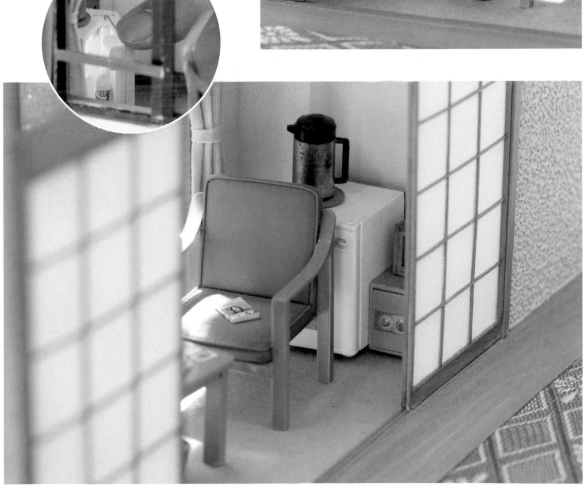

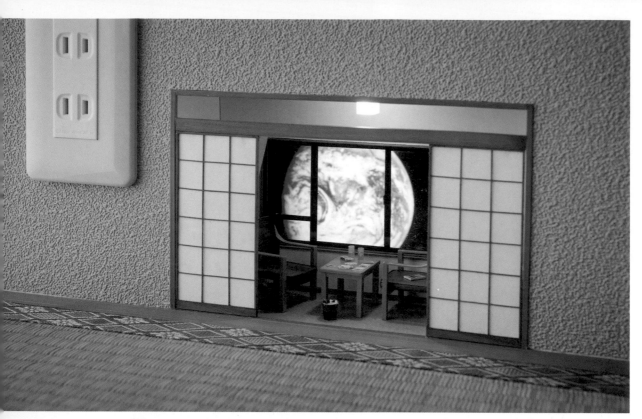

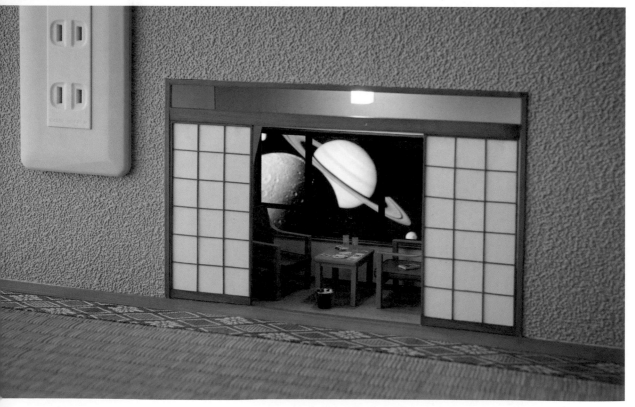

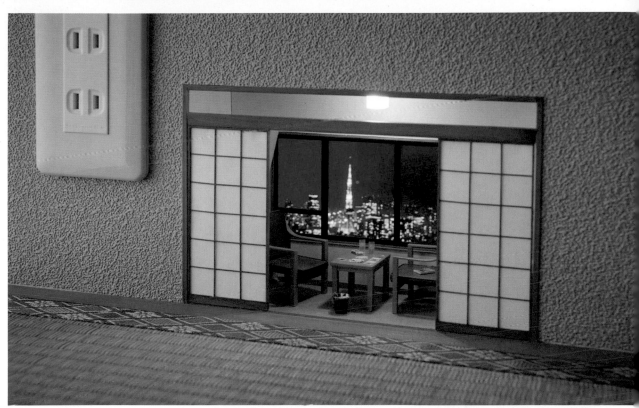

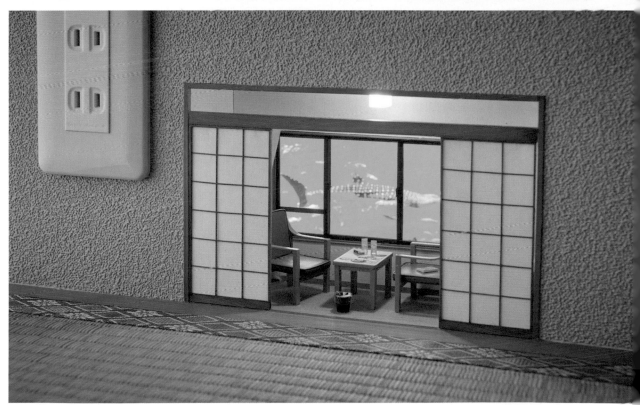

透過背景變換，讓人彷彿來到太空旅館或海底旅館。

窗格拉門

將0.5mm的塑膠棒等長
裁切後黏接。

塗上顏色後極似窗格拉門。

↓

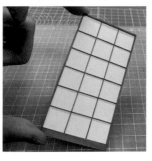

黏貼上真正的和紙,還能
重現拉門的透光程度。做
出2片相同的拉門。

玩遊戲的桌子

列印撲克牌,一一裁切
下來。

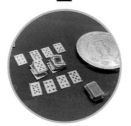

和1日圓硬幣擺在一起,
就可明顯看出撲克牌有
多迷你。

→

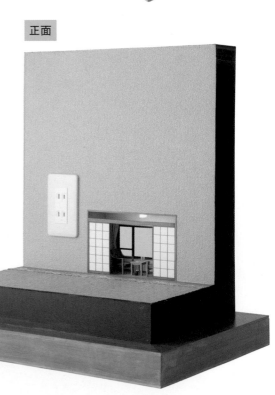

重現喝著果汁、打撲
克牌的場景。一邊早
已輸得徹底。

正面

熱水瓶

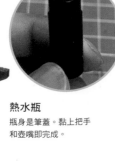

瓶身是筆蓋。黏上把手
和壺嘴即完成。

高腳椅

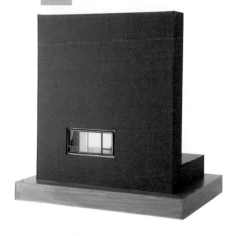

仔細觀察實際椅子後塗
裝。椅墊為消光色,把
手用光澤色調。

用塑膠板製作出所有部件。

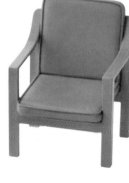

我曾猶豫是否要購買這款椅子放在
工作室,但是實在太舒適會降低工
作效率而一直忍住沒有購買。

小冰箱

燈泡穿過後面的開孔。

冰箱也是用塑膠板製作。

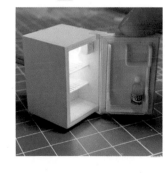

做成冰箱門可打開,
燈光亮起的結構。寶
特瓶是將壓克力棒削
切後製成。

在手指上是
這樣的大小。

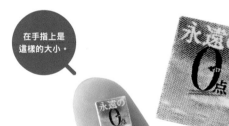

小說「永遠の0點」
放在指尖的迷你書。大
多數的人都沒發覺書名
很奇怪。

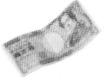

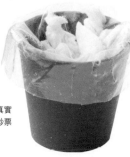

垃圾桶和鈔票
垃圾桶的塑膠袋也真實
還原。定睛一看,鈔票
的人像是培理。

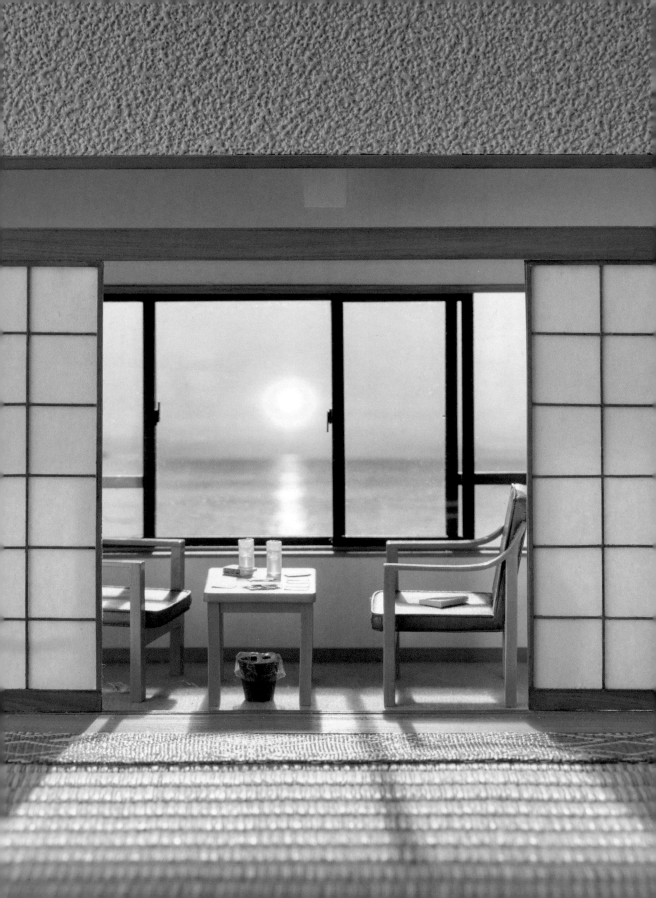

旅館裡讓人莫名平靜的謎樣空間100%重現舒適悠閒感

這家旅館的原型是家族旅遊時留宿的石和溫泉旅館。對我來說旅館裡最讓人感到平靜的地方就是那「謎樣的空間」。快速上網查詢之後，才知道這個空間的名稱是「簷廊」。我忽然想到「應該不只我喜歡這個空間」，而決定用設計成袖珍作品的場景。我在作品中盡心思設計了簷廊特有的寬椅、小冰箱、打散的撲克牌，希望讓觀賞作品的人產生共鳴：「沒錯，就是這樣」。這件作品的主題著重於「舒適悠閒」。我希望大家如同身歷其境一般，沉浸在我體驗過的氛圍。為了讓大家受旅館有別於日常的氣氛，我在各個角落都設計了許多小巧思。例如：桌子。我曾經在旅館桌子和父親一起玩將棋和撲克牌，所以作品中擺放了小孩喝的果汁和大人喝的酒。利用這些小設計留下親子共度時光的痕跡。然而有趣的是SNS的留言反饋五花八門，有的是和戀人之間，有的是朋友之間，當中有些留言的故事遠遠超乎我想像，瀏覽這些留言的時間令我感到十分幸福。小小人系列中刻意留白，不安置人物，就是為了讓人能徜徉在屬於自己的想像空間。正因為如此，小小人就會隨著觀賞人數呈現多種面貌。我覺得小小人系列的美好就在於沒有標準答案。

竟然到處都有門？還可上太空的神祕旅館

這次的作品是我第一次挑戰製作和室。因此我原本考慮在人類世界的地板上鋪上正宗的榻榻米，不過購買實物不但價格昂貴，又會顯得過於精緻。而我真正想要的是經過日曬、有歲月痕跡的榻榻米，這種設定真是可遇不可求⋯⋯。朋友見我陷入膠著，決定將很久的涼席給我。這完全符合我內心的構想，一下子烘托出場景氛圍。當然，小物件也不容馬虎，尤其椅子經過反覆嘗試，歷經無數次錯誤。為了呈現「坐上椅子心情就好」的感覺，必須仔細觀察真正的椅子，這就得在網路搜尋大量的資料。我好不容易找到有販售旅館實際用過的二手椅，並且參考這些椅子的尺寸，盡可能真實重現。

這個作品的有趣之處不僅止於製作過程，即便完成後仍帶我很多樂趣。完成後，我突然靈光一閃想到，「只要更換背景，不就可以體驗各種旅遊？」或許不少人看到照片都感到很吃驚，其實配置很簡單。只要在平板顯示旅行的景點照片，放在作品背面即可。一開始我試著替換成海中旅館的照片，結果突然化身為神奇的海中旅館。不僅如此，還嘗試將富士山和大海當成背景，不過我的玩心可不僅於此，還嘗試將背景換成更有趣的想法，甚至實現了太空旅行（笑）。

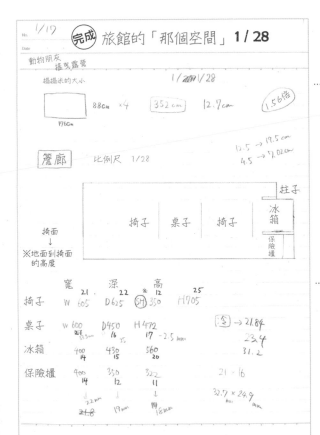

我曾致電旅館詢問：「是否可以告訴我簷廊的尺寸」，但是對方很委婉地拒絕我，而改從網路照片估量尺寸製作。

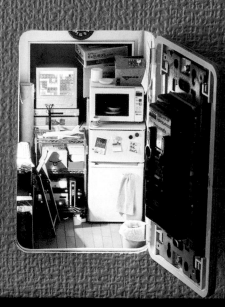

a. 右邊牆壁貼有月曆、行程表、傳單和照片。順帶一提，月曆上用紅色圈起的7月10日是我的生日。b. 寫實的冷氣和鈕扣製成的可愛時鐘形成有趣的對比。c. 容易顯亂的微波爐周邊。還可看到裡面用保鮮膜覆蓋的料理。d. 舊型電腦顯示「Mozu OS X」。桌上書本的名稱是「一定會被原諒！100種聰明的藉口」。

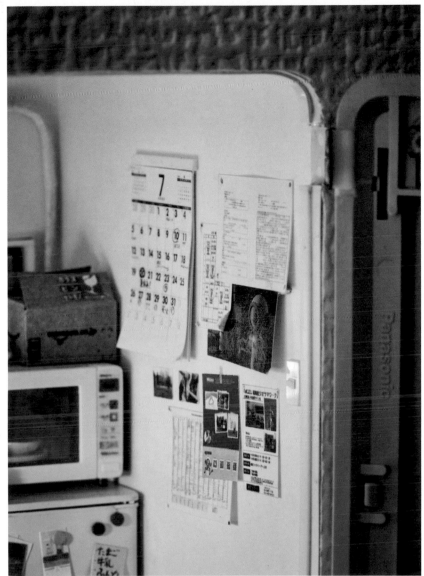

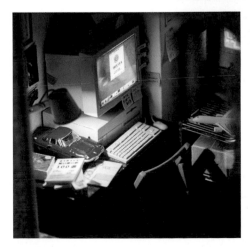

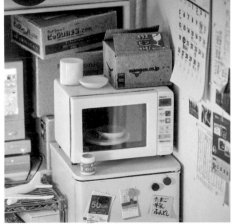

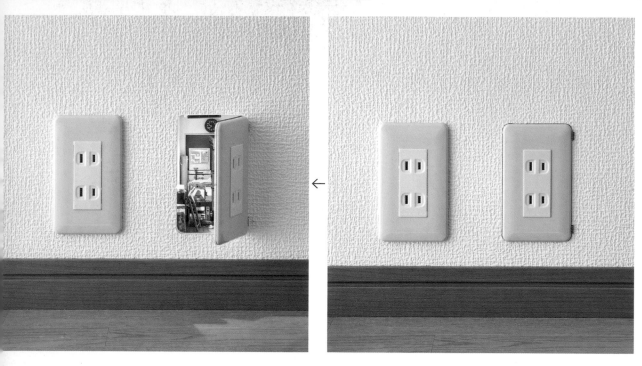

將可開啟的插座，製作成秘密基地的樣子，令人好奇地想一探究竟。

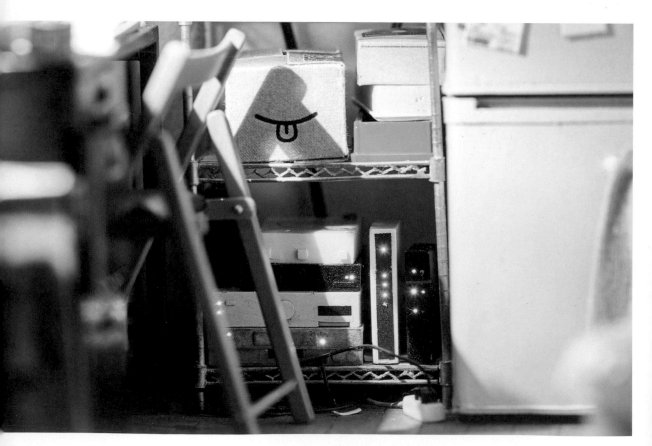

路由器做成燈光閃爍的樣子，希望大家一定要透過影片看這閃爍的燈光。

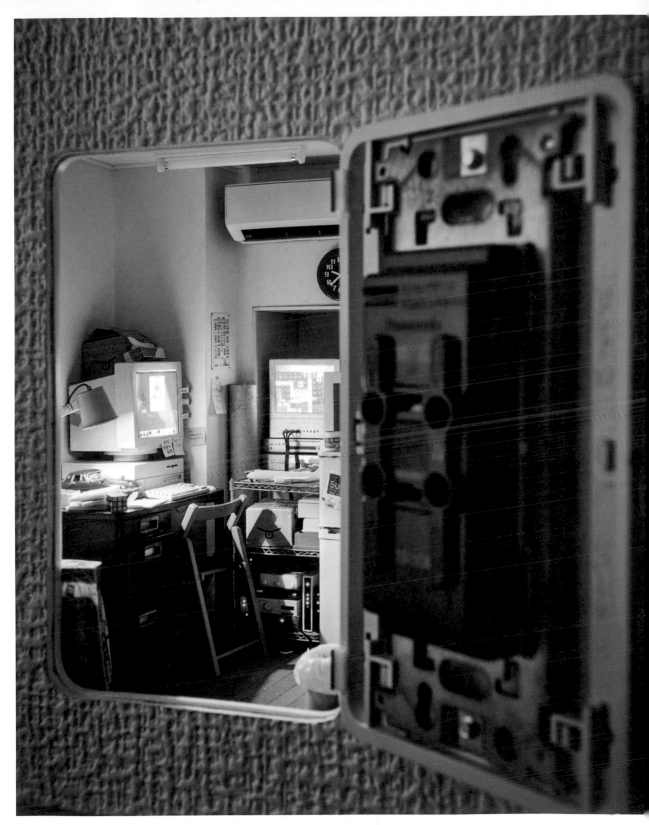

直接利用插座裡面的空間，打造出真實與小小人生活交會的世界觀。

打造小小人的微縮世界

背面

紙箱
隨處可見的紙箱，標示為「mamaon」。

鋼架

黃銅線等長裁切後，等距相黏。

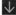

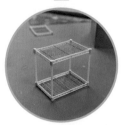

一層一層組裝。

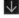

只要塗上金屬色塗料即完成。側邊的鋸齒狀是用洗衣網的網格製作。

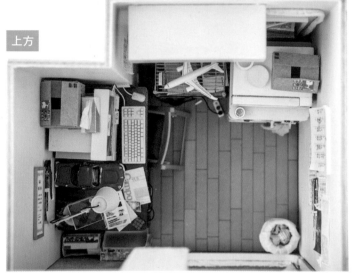

上方

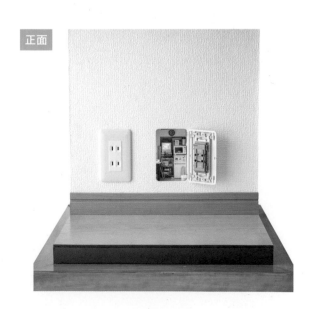

正面

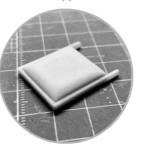

椅子

全部都用塑膠板製作，削磨成圓弧狀。用硬材質表現出柔軟，別有一番樂趣。

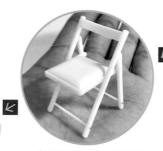

製作成和真實椅子完全相同的結構後，再加上塗裝即可。

椅子講究繃皮的質感。因為要放在狹小空間，所以製作成可收折的椅子，讓人能想像到小小人的生活樣貌。

口香糖罐

罐子裡是含有木糖醇成分的口香糖。糖罐雖然迷你，我仍堅持如實還原。

微波爐

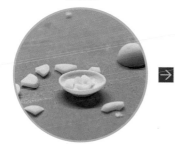

將橡皮擦切碎當成食材。

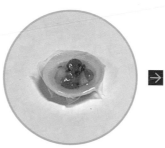

塗裝後倒入樹脂，就完成用剩菜做成的小菜。

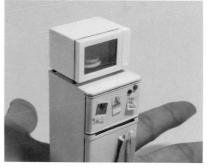

完成後幾乎看不到裡面的小菜等，但是深入細節的作業卻讓我樂在其中。

魔術方塊

雖然目標是恢復六面的顏色，但是如實重現完成一面即放棄的樣子。

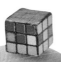

圖案也依照實際組合製作。

虛構的筆記本和書籍

任何一本都是我的原創。內有實際想閱讀的書名。筆記本上還有我手寫的名字。

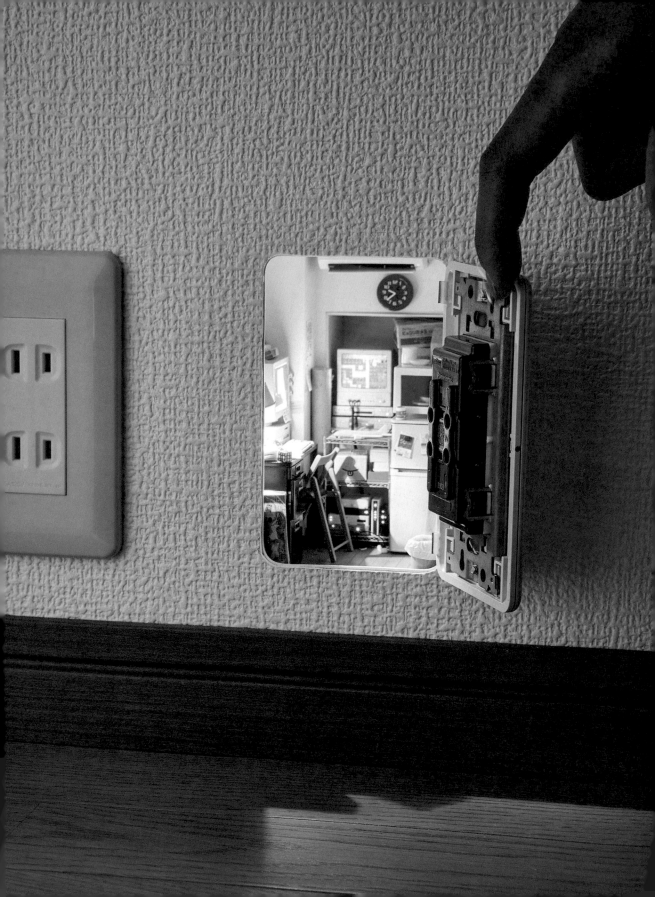

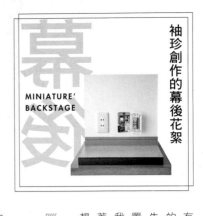

袖珍創作的幕後花絮

幕後

MINIATURE BACKSTAGE

在Twitter創下68萬點讚的驚人紀錄

這個作品是放滿我喜愛物品的理想空間。本來只是一件自娛自樂的創作，直到在SNS引爆時，才令我開心地感到「原來不只有我喜歡這種空間！」（笑）。主題是舒適窩居的空間。這個原型是我在憧憬獨自生活時，覺得最理想的房間配置。工作桌、電腦、電視、遊戲機、冰箱、微波爐等，塞進許多生活基本所需用品。我曾實際到家電量販店、在網路搜尋一人生活所需的物品，思考秘密基地該擺放物品的過程，讓我獲得許多樂趣。

但是，開心歸開心，增加太多家具和小物件會顯得過於擁擠，即便花費許多時間製作完成的家具，一旦覺得會影響作品，我就會毫不妥協的排除。當然有時會希望讓大家看到所有我用心製作的物件，不過完成度依舊是作品的最優先考量。這個作品在隔間或家具的配置、小物件的設計等，整個過程都帶給我無窮的樂趣，甚至在完成的瞬間想著「不能繼續製作這個作品嗎？我還想做啊⋯⋯」，內心充滿失落。

腦中靈光乍現

這個作品中我最想看到的是WiFi路由器燈光閃爍的樣子。在過去的作品中，曾經點亮燈光，但是在這次的作品中，我想展現閃爍的燈光。其他還包括冷氣和電腦的電源燈、延長線開關的燈等，我想做出很多細節燈光點亮的樣子。而且為了不影響這些細微燈光的表現，刻意關閉、調暗房間的燈光。這樣就能讓空間呈現如霓虹燈般百看不厭的景象。現在我依舊清楚記得這些燈光同時點亮的那個瞬間。

我喜歡重複做相同的作業，但這次的電腦鍵盤連我都覺得「總算大功告成」。將一片塑膠板裁切成87個1mm方形，並且一一擺放在正確的位置。我想這是一般人都不想做的作業，我卻能樂此不疲（笑）。

這次的作品中，我最愛的是將小小人秘密基地做在插座裡的想法。某天我望著插座時，突然想到「打開這裡，出現了秘密基地不是很有趣嗎？」，於是拿起鉛筆開始描繪出草稿圖，也就是左下方的插圖。這個作品似乎讓大人小孩都感到很有趣，某天我還收到一則留言：「我家小孩問我：『我們家的插座會不會打開？』」，看完讓我感到非常開心（笑）。

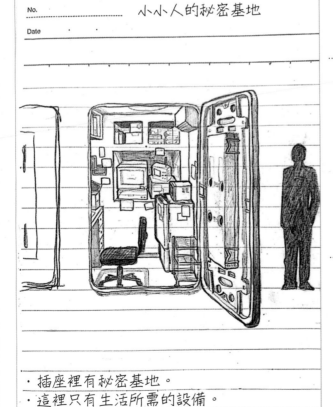

No. _____　　　小小人的秘密基地

Date _____

‧ 插座裡有秘密基地。
‧ 這裡只有生活所需的設備。
‧ 電子設備的按鈕閃爍不停。

這是作業前描繪的插圖。對照完成圖可知，這是依照我心中構想打造的秘密基地。

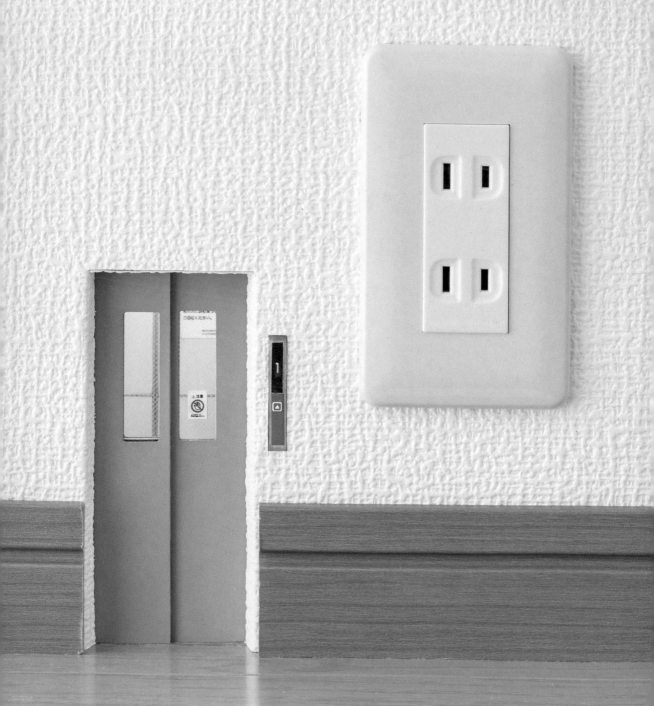

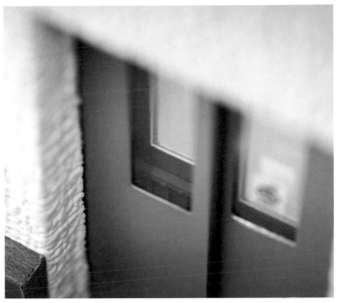

a. 和實際電梯相同，兩扇門重疊。b. 玻璃內添加的金屬線，提升了作品的精緻度。c. 上方還設置了監視器。d. 電梯內的注意事項海報，寫著令人摸不著頭緒的內容。

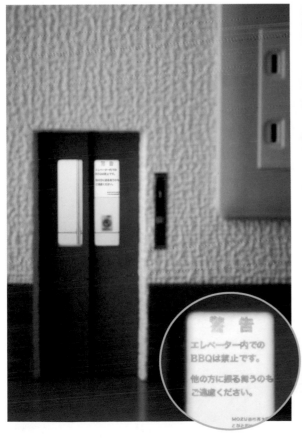

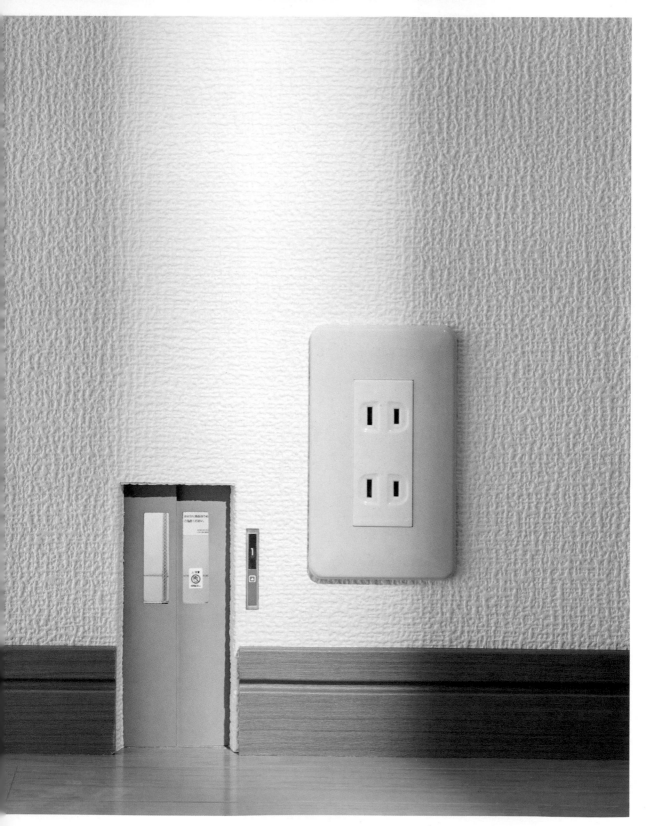

陽光透過窗簾照向電梯。

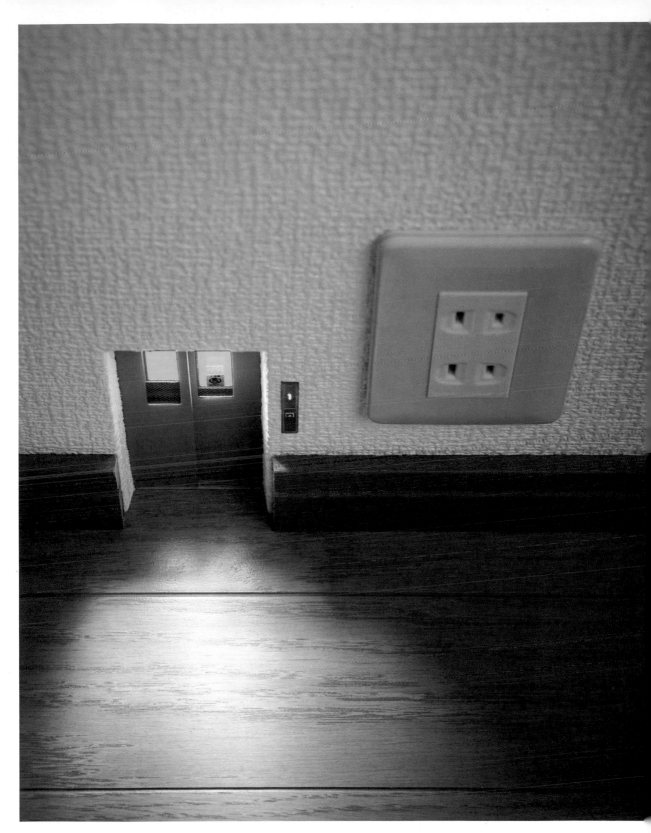

拍攝場景較暗時，電梯內的燈光照射在地板上更顯逼真。

電梯裡面

仔細分別為牆面塗色，這時還可簡單添加一點汙漬。

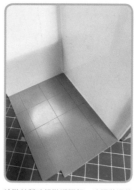

塗裝前暫時組裝塑膠板，確認狀況後繼續作業。

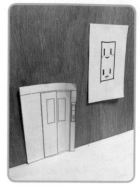

一開始在薄板黏貼紙張，確認整體比例。

前面

玻璃的金屬線是用筆刀一道一道刻出。

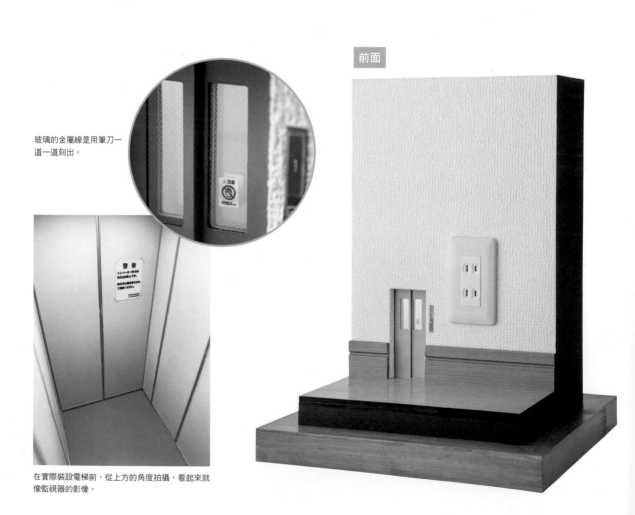

在實際裝設電梯前，從上方的角度拍攝，看起來就像監視器的影像。

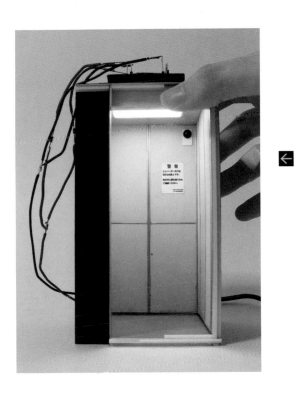

LED燈

用LED燈重現電梯上方的照明。為了提升光的反射率，在內部黏貼鋁箔膠帶。

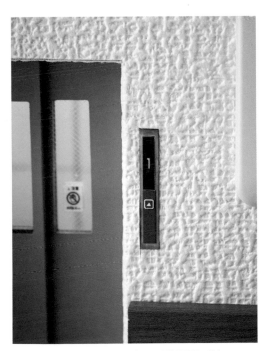

由於操作面板也有電源裝飾，只要按下按鈕，就有即將開啟的感覺。

電梯門

我還完整重現了電梯門的內部。完成後幾乎看不到，卻是這個作品中最有趣的地方。

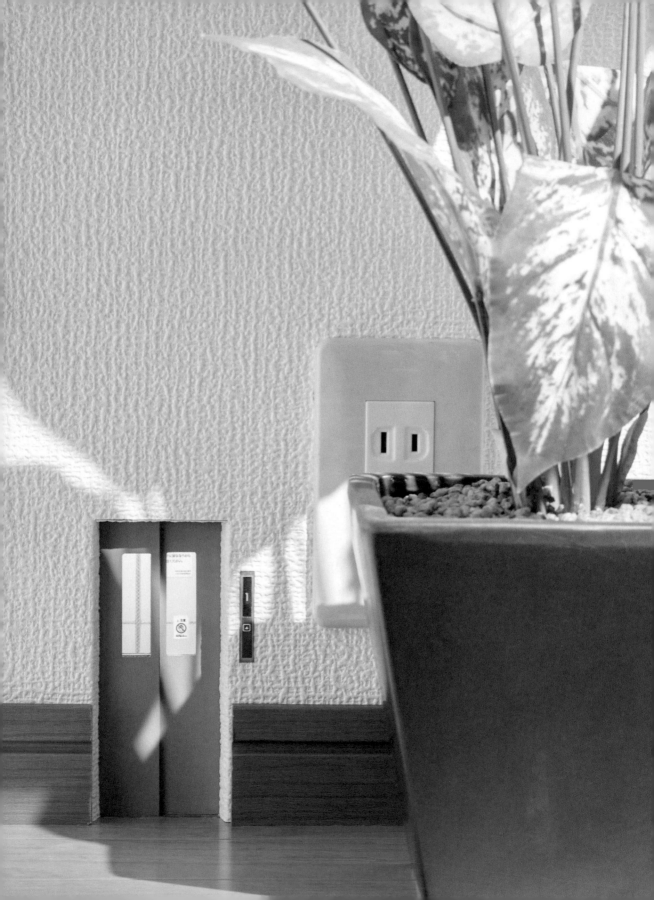

重現點亮黑暗的美麗微光

這個作品的主題是黑暗中流瀉的微光，發想自小時候看到的交通博物館N軌距鐵道。我特別喜歡夜景。我還記得自己會望著疾駛在暗夜街道的電車，注視車燈散發的微弱亮光，景色美麗得令我沉醉不已。直到今日，長大的我依舊喜愛暗夜浮現的點點燈火。某天夜裡我用手機拍下一張電梯的照片，那個畫面簡直就是我腦海中的情境，而開始構思「如何將這個畫面做成袖珍作品」。

為了追求心中的理想，本次作品相當講究燈光表現。因為要表現陰暗房間的微弱燈光，得特別注意光量。另外，電梯外側的樓層標示也要閃爍橘色燈光。我在燈光中加入顏色，瞬間提升作品的逼真程度。對喜愛狹小空間的我來說，電梯也

是我情有獨鍾的場所之一。電梯一定會通往其他樓層，對吧？因此，「如果房裡有一座迷你電梯，那它究竟會通往何處？」這個念頭一下子開啟想像的世界。難道地底下有秘密房間，還是屋頂有一條小小人街道。究竟通往何處的想像永無止盡，樂趣無窮，神遊在想像的時間最令人開心。

構造看似簡單 製作卻深入細節

不同於其他作品，這個作品沒有太

多小物件，乍看簡簡單單，但是因為無法用小物件加深寫實感，所以製作時，細節都沒有鬆懈馬虎。例如：為了讓救護車擔架能進入電梯，內牆可以打開，就必須做出內牆門片的鑰匙孔。另外還要還原這些細節資訊，我詳細觀察自家公寓的電梯。趁著沒有人搭乘的空檔，拿著量尺乘坐電梯，急急忙忙測量的樣子，看起來應該很可疑吧（笑）。

這次作品比較花時間製作的是門。門是有金屬線的雙重強化玻璃，這些金屬線得用筆刀一道一道劃出重現。我覺得這道步驟大大提升了作品的可信度。

另外，這次的作品也藏有玩心。例如：張貼的紙張。乍看之下是張普通的紙，仔細看紙上的內容，卻能讓人發現寫了摸不著頭緒的內容。究竟是甚麼樣的人住在這兒呢？如果再一次製作電梯，下回我會想嘗試製作可動式的電梯。嘗試製作不但帶給我很多樂趣，也能帶給大家驚喜，所以往後會繼續嘗試各種不同的挑戰。

實際尺寸
1/16
電梯
牆面
門
內側
白色

這次的作品可以實際測量實體，相對輕鬆許多。但並非完全依照實物製作，為了在插座旁呈現出理想的外觀，多少經過一些設計。

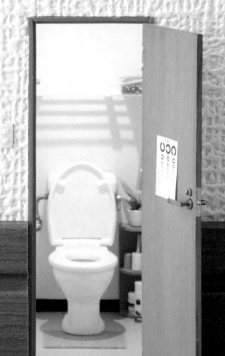

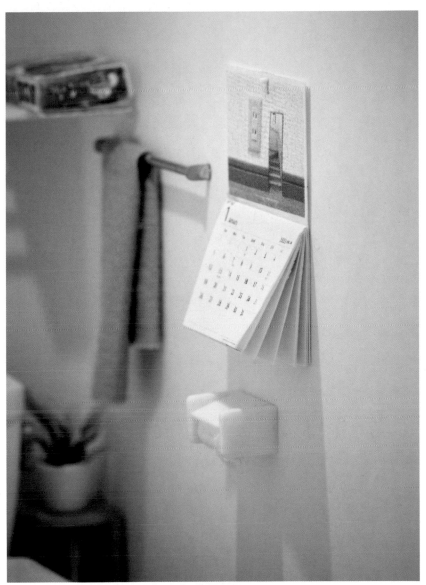

a. 仔細看月曆，竟是小小人的……!?**b.** 照明是黃光色，讓空間顯得舒適沉靜。**c.** 馬桶後面常見的小層架上放了一套除臭用品。**d.** 還不忘放置垃圾桶和馬桶刷。

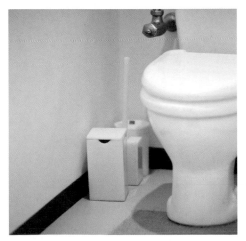

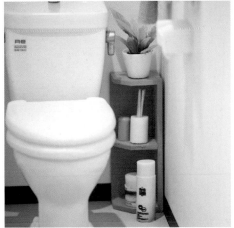

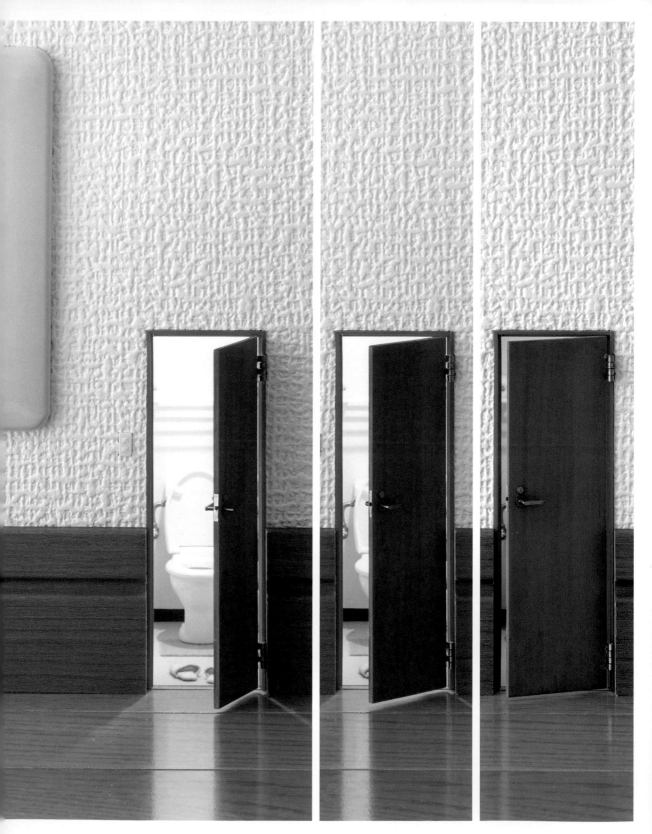

用極小的鉸鏈（開關金屬配件）做出可實際開關的門。

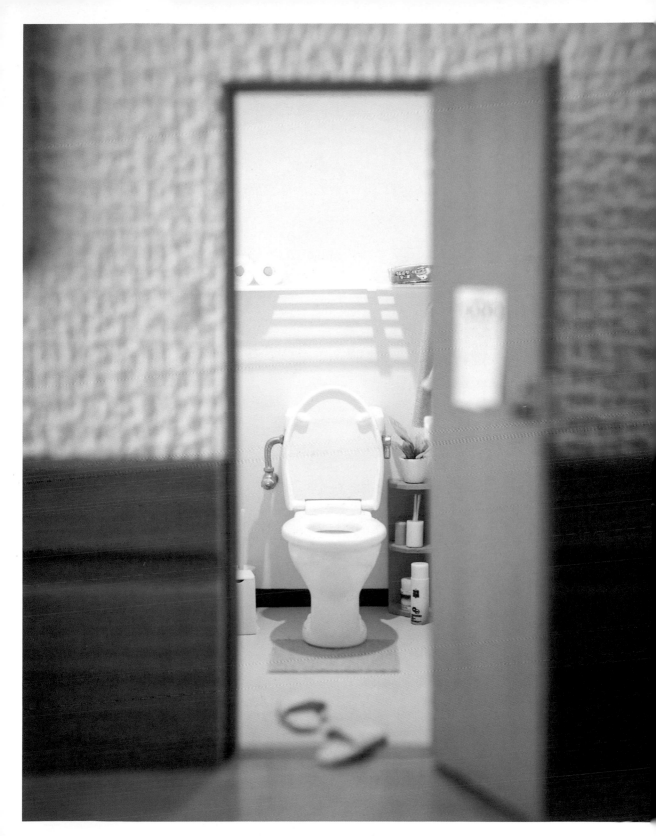

層架落下的陰影為這個作品添加豐富的視覺資訊量。

捲筒衛生紙

 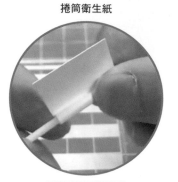

用筆刀切開整個內軸。　剪下捲筒衛生紙捲覆內軸。　用紙板捲覆圓塑膠棒做成內軸。

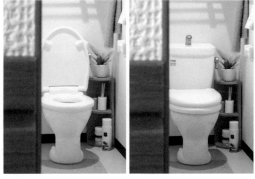

馬桶
馬桶可以掀蓋。第一次用3D列印做出本體造型。

正面

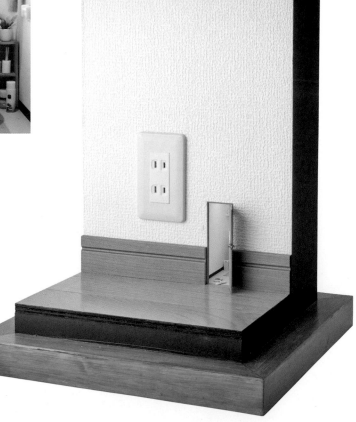

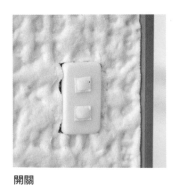

開關
門的旁邊裝有不易發現的迷你開關。

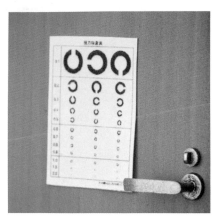

視力檢查的海報

不知為何要在廁所貼上視力檢查的海報。

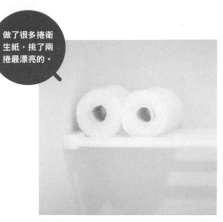

做了很多捲衛生紙,挑了兩捲最漂亮的。

除了衛生紙支架之外,在上方的層板也放了幾捲衛生紙,增添生活感。

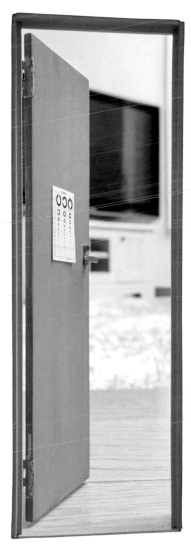

背景是真正的客廳

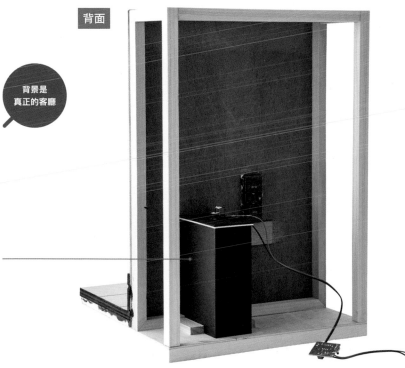

背面

從內向外看

門可以拆卸,所以可以擺放在各個角落,感受小小人的視野。

拖鞋

入口處特意擺放一些雜物,可以讓觀看者想像使用廁所的小小人形象。

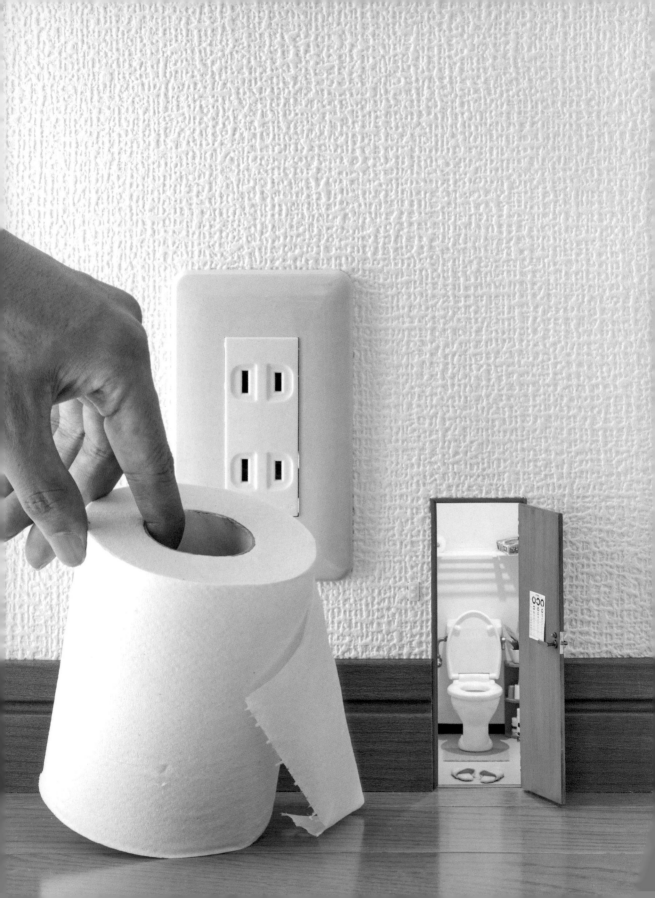

袖珍創作的幕後花絮

幕後

MINIATURE'
BACKSTAGE

完成一間夢想中的廁所
想在這裡盡情翻閱漫畫

大家都有讓自己莫名感到舒適沉靜的場所吧！我自己有很多口袋名單，其中我最愛的場所就是「自家廁所」。是不是有很多人都和我一樣呢？這次的作品，我想做出這種符合大家心中理想的廁所。廁所的優點是可以完全一個人獨處。廁所的優點是可以提出一個人獨處、狹窄等，可以提出最好的一點莫過於「舒適沉靜」，讓人感到放心。

為了製作出這樣理想的廁所，一開始的工作就是調查。我在製作袖珍作品時最重視的就是「生活感展現的程度」。另外與之同等重視的就是，「不要讓人感到不舒服」。廁所的製作目標就是，這個空間要讓人覺得「進入後一定會心情平靜」。因此我不斷大量收集

過去和現在、東方和西方的廁所圖像，想了解大家喜歡的廁所類型。

而能夠為廁所添加氛圍的就是地板和角落層架擺放的小物件。我選擇擺放時尚雜物店販售的棒狀香氛、綠色盆栽、無印良品或IKEA等人氣商店會有的垃圾桶和清掃用品。捲筒衛生紙一開始還放了4捲，後來看起來有些擁擠，最後減少成2捲，這些細節調整也不可忽視。

這些小物件中我最喜歡的是踩扁的拖鞋。光擺放一雙這樣的拖鞋，就可以想像到「使用這間廁所的小小人，上廁所時一定沒有好好穿鞋，真是隨興的孩子啊」。歡迎大家一邊觀看作品細節，一邊沉浸在屬於自己的幻想中。

同時採用最新技術
講求完整的還原度！

這次的作品讓我再度感嘆袖珍化施展的驚人魔力。連這間廁所在縮小之後都變得如此可愛、令人驚嘆。而馬桶本體也是我第一次嘗試利用3D列印。我常聽到有人說3D列印是職人的敵人，我倒覺得是強而有力的幫手。像馬桶這種多曲線的工業產品，並不適合手工製作，所以精準列印的3D列印能給予很大的幫助。

此外，列印所需的數據製作還要仰賴專業人士處理。從頭開始學習數位造型不但不明智又費事，所以我傾向借助專業人士的能力。結果短時間內就可以安裝一個完美的袖珍馬桶。今後為了完成高品質的作品，我想多多利用最新技術。

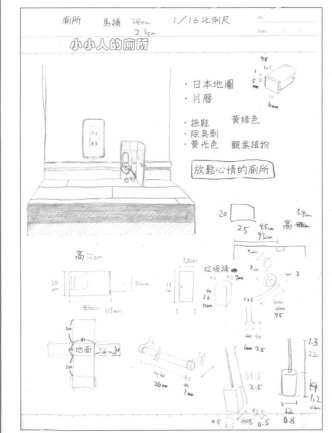

設計圖不只重視尺寸，還寫下「放鬆心情的廁所」表示作品的核心要素。原本想在階梯貼上日本地圖，不過完成版中卻未採納這個想法。

TITLE	# Hi Tiny！前傳
SUB	〜小小機器人 MARU 的誕生〜

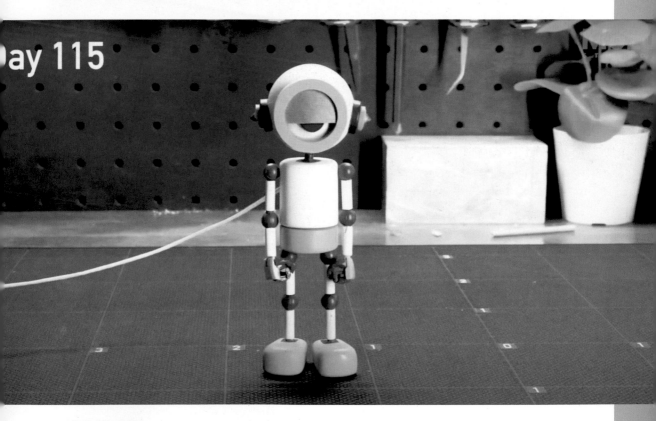

ay 115

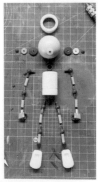

**MARU 的
全身零件圖**

圖中顯示小小的身體，
卻使用了許多零件。

定格動畫
再次引爆 Twitter

小小人系列創作一段時間後，我突然想念起久違的定格動畫拍攝。

我想拍攝讓人大吃一驚的影片，將主角設定為手掌大小的機器人，首波故事就是「打造真正的迷你機器人」。這篇企劃大獲成功，口碑爆棚，一天就超過3萬個點讚。但是機器人製作真的不是一件簡單的事。我之前只有做過大尺寸的機器人，小尺寸的關節和手部零件總是做得不盡人意，費盡不少心思。

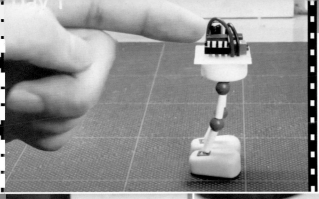

START !!

首先完成機器人的下半身,但是並非一天開發完成,不能缺少實際驗證。

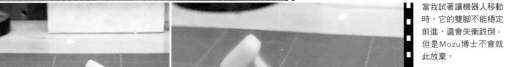

當我試著讓機器人移動時,它的雙腳不能穩定前進,還會失衡跌倒。但是Mozu博士不會就此放棄。

Day 1

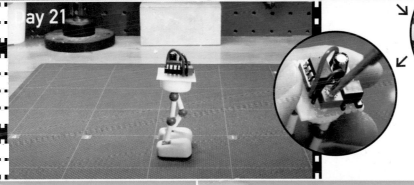

Day 21

重複調整電路,焊接上新的零件。結果機器人變得可以穩定前行,至此已經過21天。

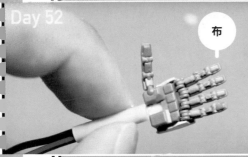

Day 52　布

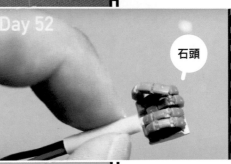

Day 52　石頭

接著換手的研發製作。成功的標準是可以握住東西,以及做出正確放開的動作。

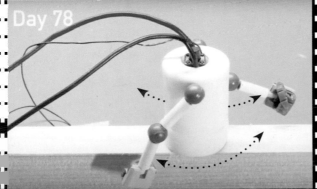

Day 78

將手和上半身結合。最終目標是和下半身連動,保持平衡的行走。不斷反覆測試雙手的前後擺動。

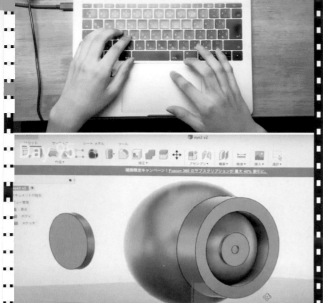

Day 95

開發時不需要龐大的超級電腦。因為在這個時代,用手邊現有的電腦就已足夠應對。

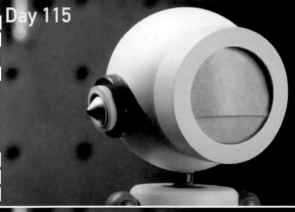

在電腦分析零件的組合、確認尺寸大小、去除不必要的設計、降低開發費用,這些都是很重要的過程。

Day 115

製作到一半的機器人。本體用3D列印製作,頭部用市售扭蛋製成。

這一天終於到來!完成!啟動電源!

Day 115

睜眼

機器人打開想睡的眼睛。我將它命名為「MARU」。

轉動
轉動

眼睛左右轉動,掌握狀況。很好!如程式設定執行。

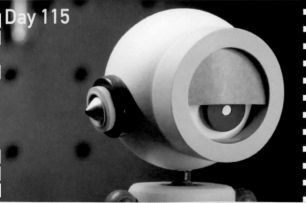

Day 115　　　Day 115

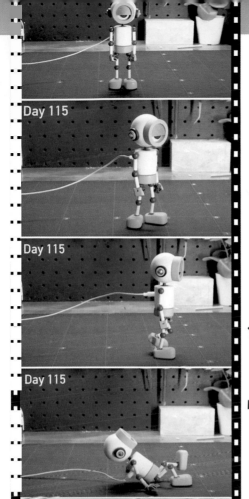

可以保持直立的姿勢。這是我經過
反覆試錯嘗試的結果。

開始行走。太棒了！完全不用擔心
跌倒。

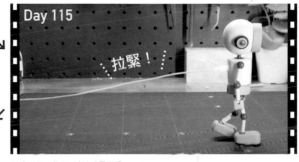

Day 115

拉緊！

繼續行走。哎呀，連接著電源線……！

MARU面露驚慌地跌倒了。展現不
可思議的動作。

FINISH !!

宛如「啊——」的一聲，自
己嚇到的MARU。程式中並
沒有設計這些動作……。算
了，可愛就好。

TO BE CONTINUED...... ▌▌▌

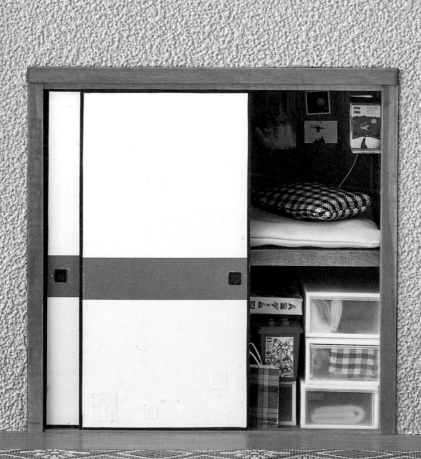

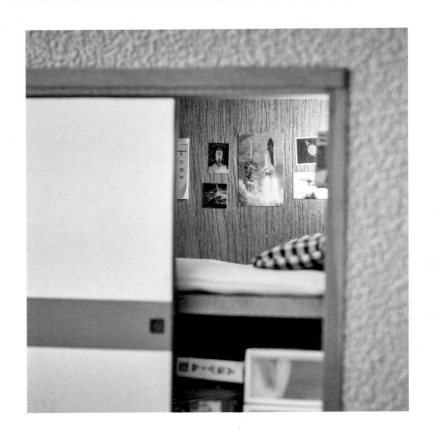

a. 在壁櫥深處貼上自己喜愛的照片。 b. 上層有燈光照亮，下層塞滿了玩具和衣物箱。 c. 還放入鬧鐘和元素週期表等小孩的必備物品。 d. 擺放了滿滿滿的棉被，究竟是多少人的被子。

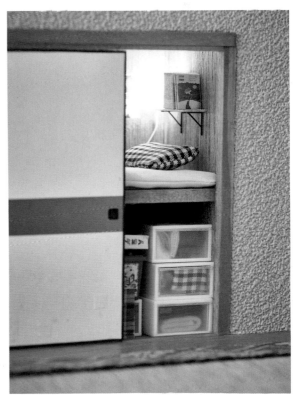

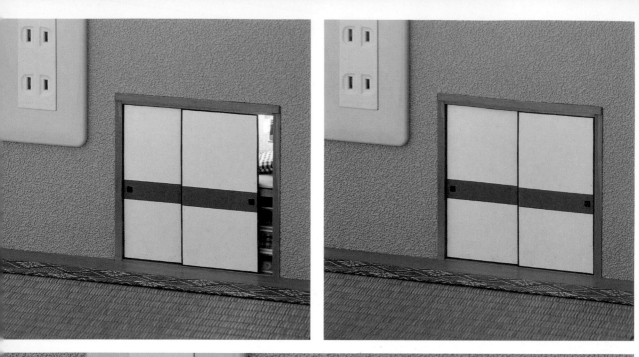

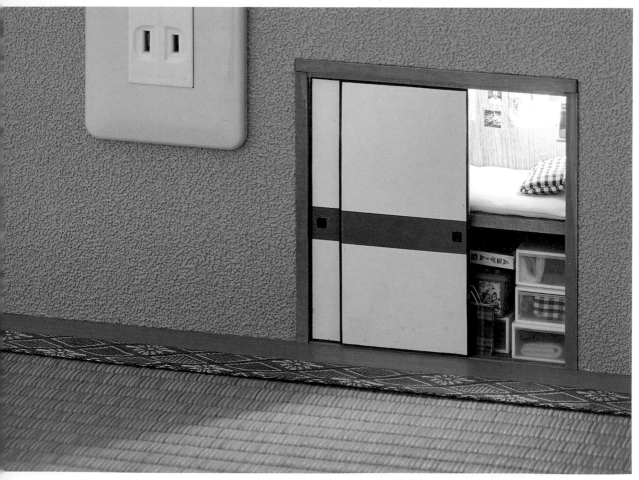

將拉門稍稍拉開,感受光線變化的景象。

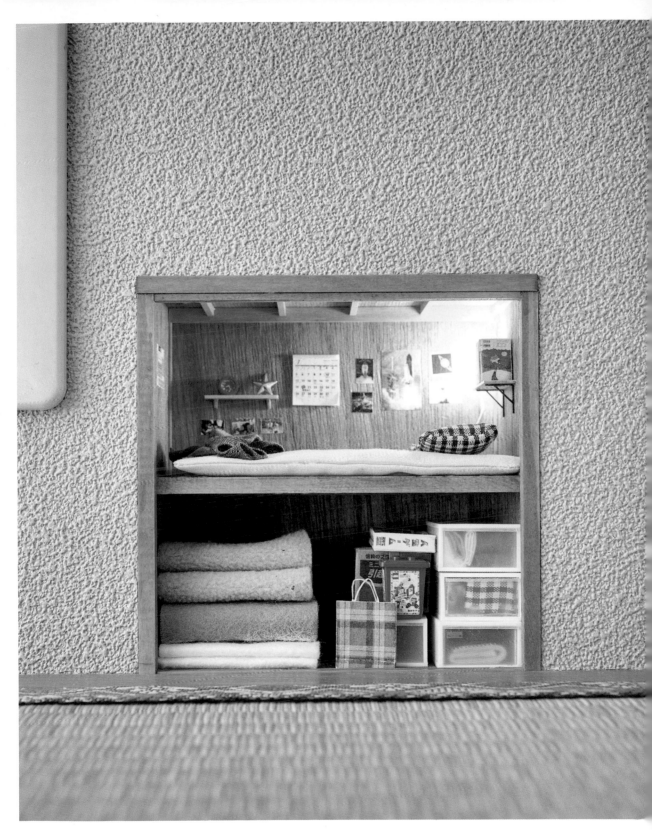

作品想表現的重點包括天花板設計、可看到衣物箱內部的透視感、書架的細節等。

打造小小人的微縮世界

人生遊戲
從這個遊戲玩具推斷,小
小人應該不是獨自一人生
活,而是群居生活。

裝滿積木的箱子

用塑膠板組成的箱子
上,黏上切成圓片的
2mm塑膠棒。

↓

塗上紅色塗料,噴漆
鍍膜呈現光澤感。

枕頭
盡量選擇細花紋的布料,
手縫製作。想不到做成自
然形狀竟如此困難。

↓

用糨糊在外面貼上包
裝紙即完成。

↓

正面

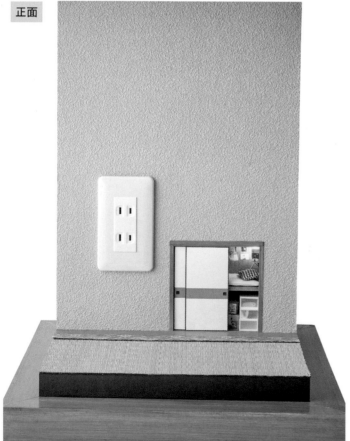

裡面放入的積木大小為直徑2mm。

衣物箱
抽屜部分使用透明砧板墊製作，
還原獨特的半透明材質。

紙箱
上面甚至真實還原了橡皮膠帶的質
感。仔細看紙箱上還標記了「袖珍
搬家公司」。即便搬錯，也請不要
撥打免費電話！

紙袋
還特別製作展開圖，
像真的紙袋一樣組合
黏貼。重點是要做出
皺皺的把手。

背面

棉被
棉被的疊法是關鍵，完全依照真的
棉被摺疊，呈現自然氛圍。

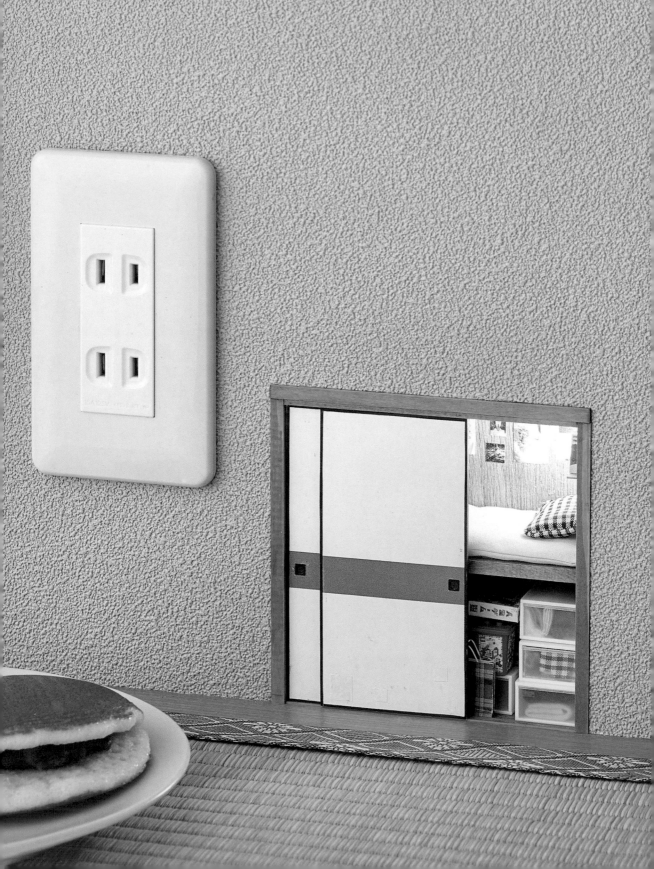

袖珍創作的幕後花絮

幕袋

MINIATURE BACKSTAGE

還原兒時壁櫥 充滿懷舊記憶

小小人系列充滿許多兒時喜愛的空間和令人懷念的事物。有很多人和我一樣懷念兒時過往，擁有相同的心情，他們的留言大多是「我也做過這件事」。

「雖然忘了，但是過去曾很嚮往」，心中默默想著要開啟大家「懷舊開關」，而創作了這件壁櫥作品。

相較於18歲時憧憬的「小小人秘密基地」的空間，這次重現的是小學時代實際做過的壁櫥秘密基地。我最喜歡在上層鋪上棉被，掛著手電筒，邊吃零食邊看漫畫『怪傑佐羅力』或『星之卡比』，這段時光如此美好。記憶中我實在太愛這個空間，甚至和媽媽大聲宣布「我今天晚上就要睡這兒！」，結果因為太熱而跌出來（笑）。

這個作品也是在仔細探究後，會有許多發現，例如和朋友的照片、鬧鐘、太空梭海報、元素週期表等，主要配置許多當年我非常喜愛的物品。

書架就放在躺著也能拿到手也搆得著的位置，重現躺著也能拿到手也搆得著的景象。但是，這些小物件裝飾太多也會顯得很擁擠，所以要狠下心減少配置。棉被和枕頭用手縫製作，為了讓毯子更像實物，特別將布抓皺，並且用接著劑黏著固定成形。

透過幕後設定 豐富作品的故事性

上層是小孩的空間，下層則是媽媽塞滿的衣物箱和紙袋等，重現了大人小孩的重疊日常。這邊我著重放在下層的衣物箱。用半透明的板子製作，製作出可以從中顯現小孩衣物的樣子。另外，我想像著小小人小孩會踩著衣物箱爬到上層（笑）。其他還有積木箱、把手到皺皺的紙袋等小物件，添加作品的生活感。

另外，仔細觀察拉門，會發現下面張貼的紙張有替換過的痕跡。或許是爸媽將被小孩踢破、或是用蠟筆塗鴉的部分替換掉。發現到這些人都紛紛讚許「做得好細喔！」不過這些小故事都是我在作業中真的弄髒了拉門，而直接貼上。覺得「在上面用紙張遮住就好了」。之後才想到前面提到的想像（笑）。我還蠻常事後補救，不會覺得「出錯就失敗」，而認為「不對，應該可以加以利用」。結果反而可以增加一開始沒想到的詮釋方法，發生錯誤時要立刻靈活轉換運用。

這張設計圖在描繪時是系列的第三號作品，但卻是很後面才完成。原因是我想到更有趣（小小人的秘密基地）的點子。

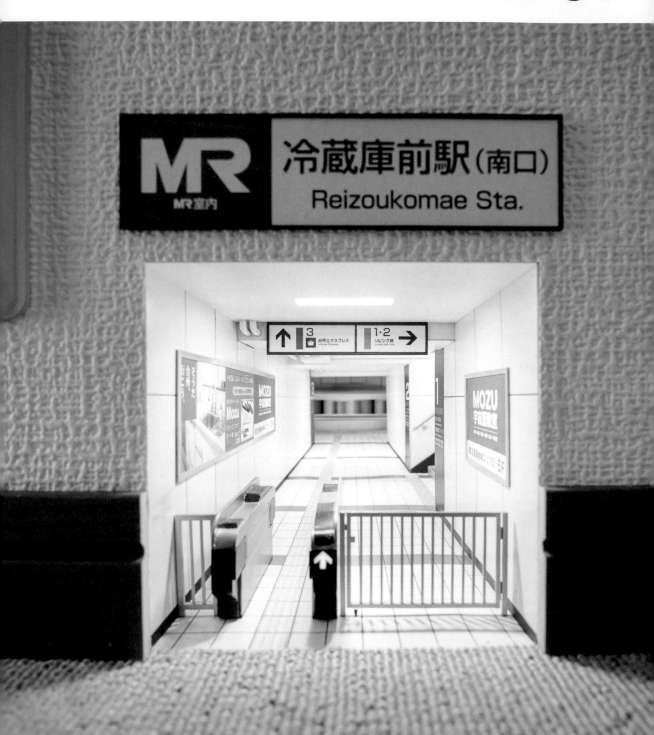

a. 站內牆面掛著狹長的招牌，可以想像小小人的生活。b. 天花板有通風管，這是要通往何處呢？c. 自動剪票口的箭頭標示閃著綠光。d. 地上還有左側通行的標示。e. 地面也還原了凹凸的導盲磚。

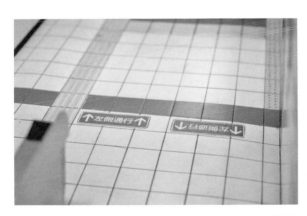

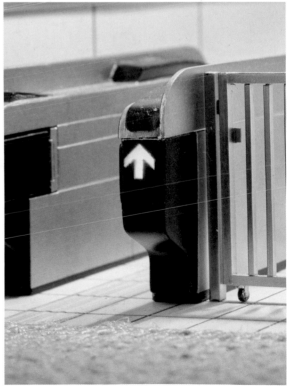

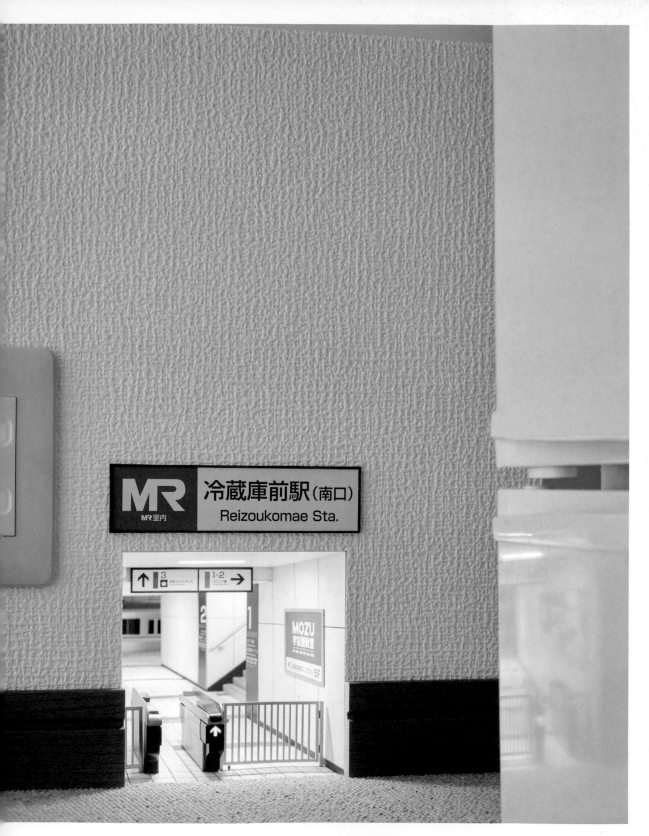

竟然把冰箱當站名，可見冰箱是小小人的觀光勝景。

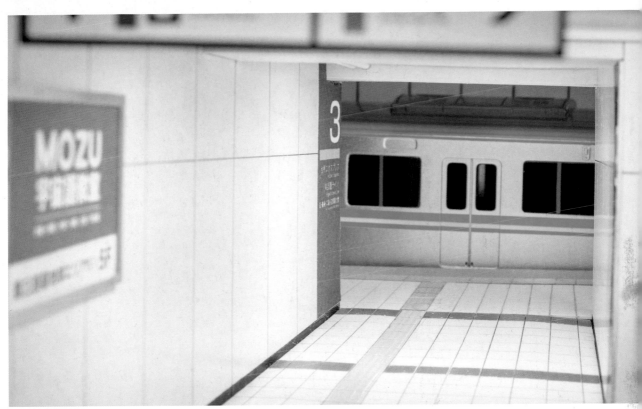

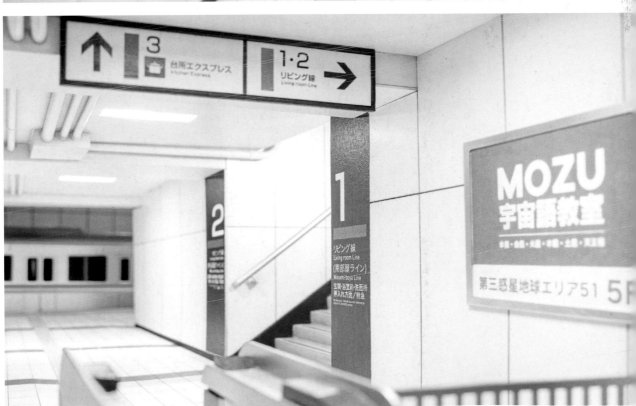

指示板和牆面標示都蘊藏玩心。

MR
MR室内

冷蔵庫前駅（南口）
Reizoukomae Sta.

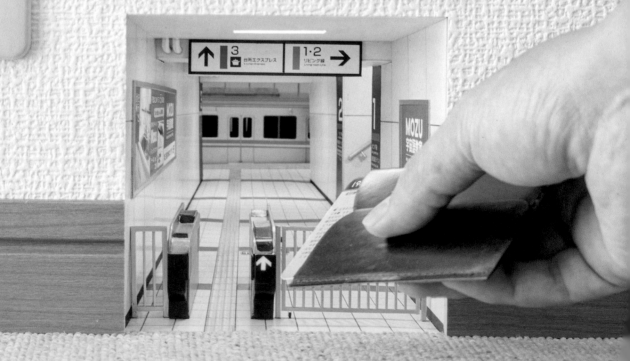

製作乘載著 小小人夢想的地鐵！

我小時候很喜歡玩塑膠軌道，經常把榻榻米的邊緣當成路線行走。『小小人的車站』就是這個發想的延伸，我在想如果牆壁裡或地板下有小小人地鐵運行一定很有趣，而開始構思製作。

一投入創作後，靈感源源不絕，「電車前往的目的地是浴室，所以小小人喜歡浮潛和游泳嗎？」、「小小人的世界也有旅行社，或許有冰箱吃到飽的行程」。而且我覺得只在腦中想像實在太可惜了，所以還在兩面牆壁貼上廣告看板，寫上想像的行程。

另外一如既往，我會在廣告內容裡添加一些趣味性。例如：設定為小小人旅行社張貼的廣告，寫著：「走吧！來趟廚房之旅！」。構思創作時我會想，對小小人來說，廚房是媲美京都的觀光景點。而且從正面看過去右邊張貼的廣告上，乍看會以為是某家英語教室的廣告，仔細一看，上面竟寫著「外星語教室」（如果再細看，會覺得補習班的位置也很特別）。

然而正要開始做就遇到大問題。我發現如果配合塑膠軌道的尺寸製作，剪票口會變得太小。相反的，如果依照既有的小小人系列比例尺製作，則電車就會變成龐然大物。所以究竟該如何相互配合，絞盡腦汁的結果是決定透過扭曲透視，強行配合的方法製作。

作品製作 通常是一連串的苦工

這是我第一次利用遠近法，扭曲透視來創作，對我來說是一大挑戰。我用紙板反覆試作，不斷透過拍照確定是否自然。正面看不太清楚的樓梯也不是方形而是梯形，廣告看版也不是方形而是透視手法。作業時要將部件一一分割組合，很容易令人昏昏欲睡，非常需要集中精神和技巧。地面導盲磚的步驟尤其繁複，不只要貼上列印的圖案，還得裁切出1mm的圓塑膠棒，再一顆一顆貼上，才能立體還原。最深處的導盲磚甚至是不到5mm的方形，作業相當精細，卻也是作業中最開心的部分。

自動剪票口是作品重點，所以製作時分外細心。網路上很少有尺寸和詳細圖案的公開資料，在資料收集方面費了一番功夫。電梯和廁所若拿著量尺就可以測量尺寸，剪票口若如法炮製，恐怕會被當成可疑人物而遭到逮捕，而無法相同方法（笑）。因此四處搜尋，終於找到有人販售人形拍攝製作的1/12比例剪票口，購入之後再測量出尺寸。

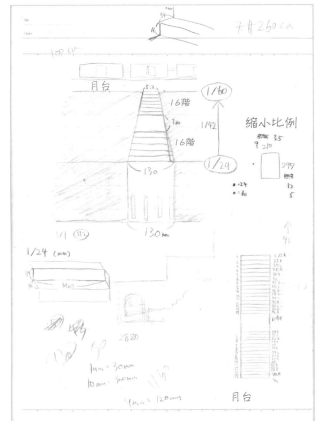

這是俯瞰車站的設計圖。從圖中可知通道越往深處越窄。因此就算剪票口和電車的比例不同，從正面看時也不會感到突兀。

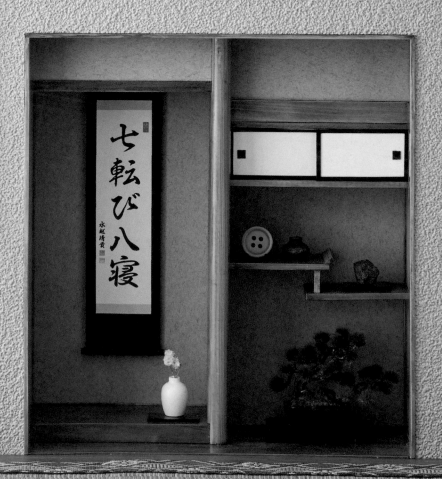

七転び八寝

永越清貴

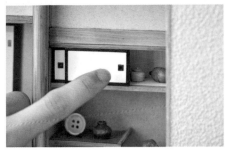

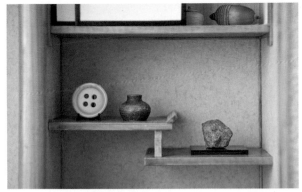

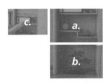

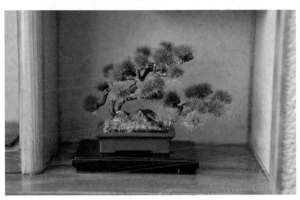

a. 不論甚麼小物件,只要放在壁龕就會顯得很有格調。例如,隨手拾得的石頭。b. 還是松樹最適合放在壁龕。c. 可拉開的小拉門。裡面放著器皿和橡實。d. 掛軸後面藏有通往牆壁內的通道。

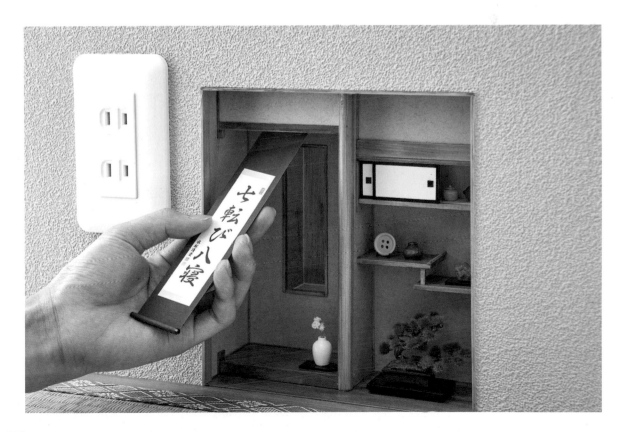

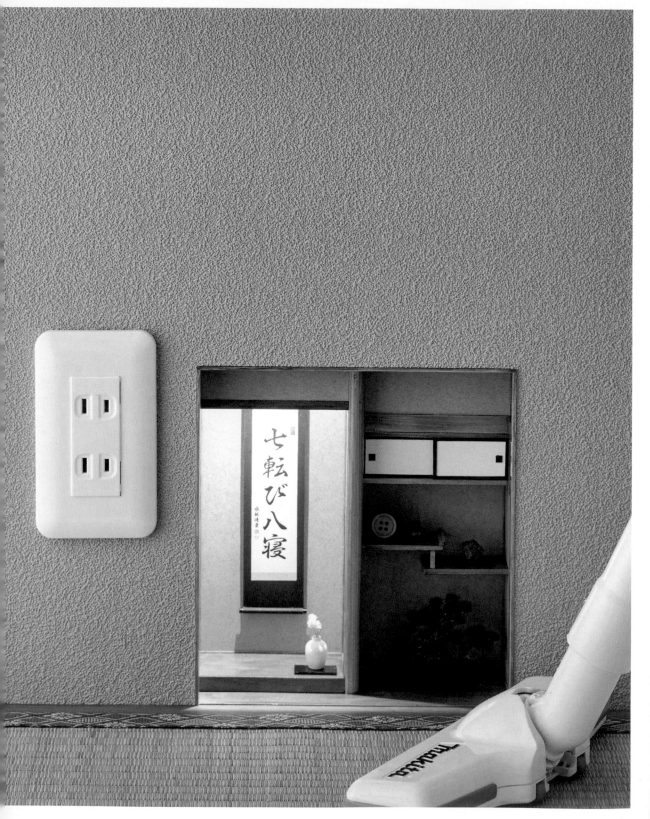

早晨微光讓掛軸打燈更顯明亮。

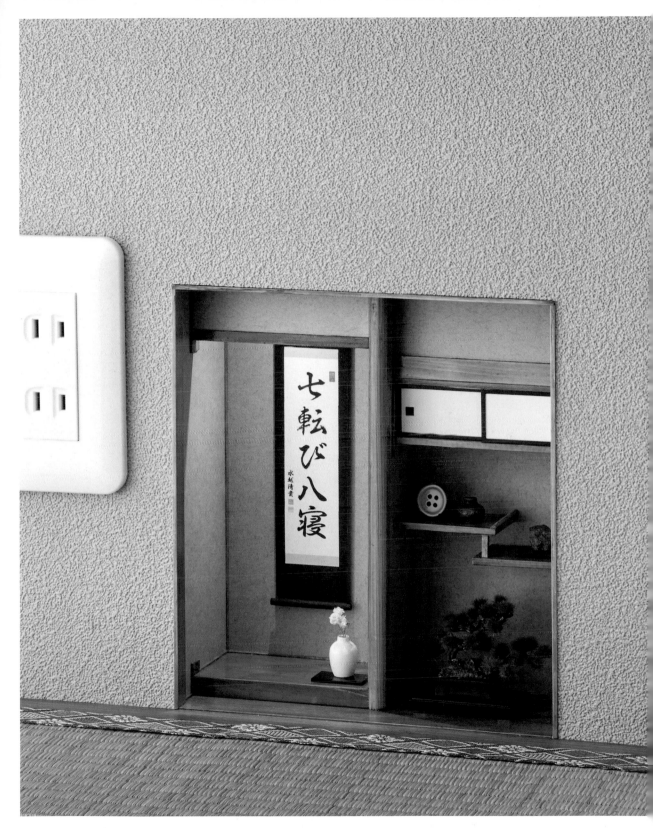

仔細觀察，可以看山壁龕裝飾的精緻，每件都經過悉心設計。

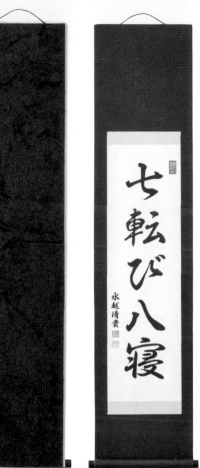

右上方的落款寫著「模型」兩字。

左下方寫著「水越清貴」和「縮小職人」。

掛軸

掛軸是壁龕的焦點、重要的裝飾。落款的顏色深淺和位置做出微妙的差異，讓掛軸更顯真實。

使用和風壁紙

正面

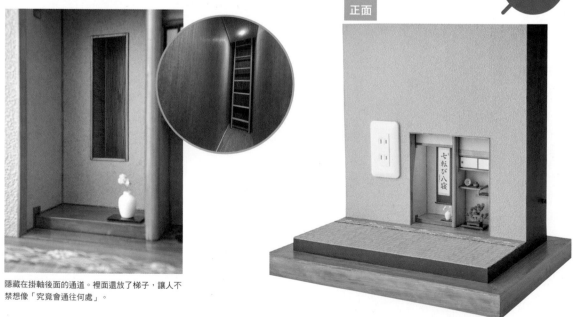

隱藏在掛軸後面的通道。裡面還放了梯子，讓人不禁想像「究竟會通往何處」。

陶器

用黏土製作。

↓

一邊旋轉一邊用牙籤塑形。

↓

筆塗上色。

↓

利用和真品相同的陶藝手法，完成雅致的陶器。

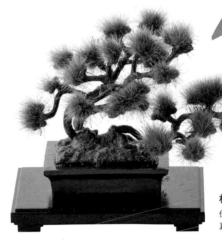

松樹盆栽
使用塑膠模型，再依照真的盆栽修剪形狀。

上方

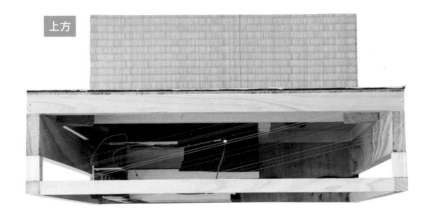

背面

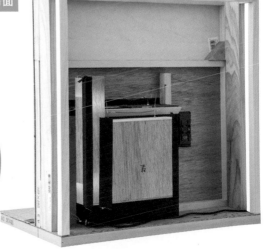

因為買不到真的榻榻米，所以鋪上涼蓆還原。

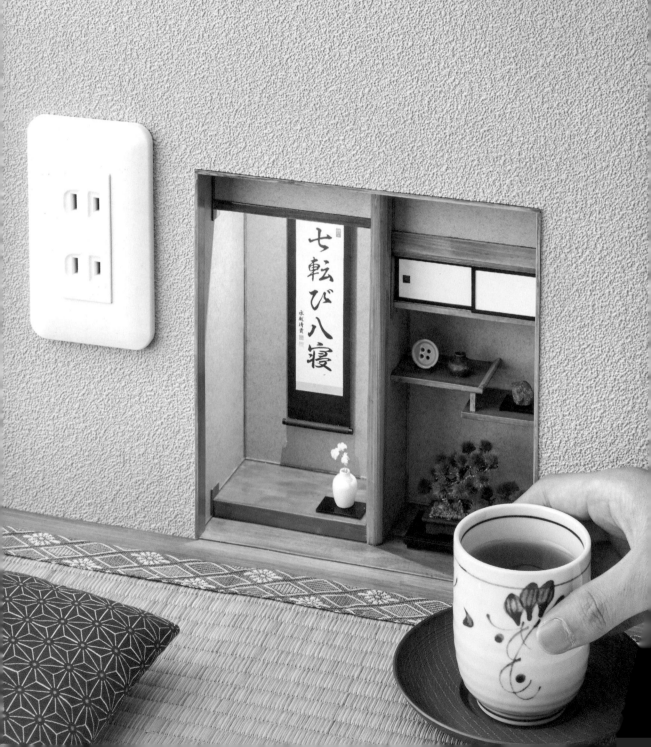

拜訪朋友的祖父母家
看到壁龕後的感動之作

我從以前就喜歡有榻榻米和拉門的和風房間。或許其中一個原因是我小時候住在有榻榻米的房子，經常去玩的祖父母家也充滿和風設計。某次拜訪朋友祖父母的家（超大的木造建築）時，恰好有機會一睹壁龕的迷人之處。當中讓我了解到壁龕的功能就是「即便主人的房間裝飾得美麗雅致，也會將迎接客人生活的房間裝飾得樸素，以表現款待之心。」我發現小空間卻充滿迷人的這一點，和袖珍作品有異曲同工之妙，而決定一定要將其化為作品，而開始構思。

覽人員告訴我許多壁龕的構造，在這裡展示某家歷史悠久的日本家屋，裡面有展父母的家也充滿和風設計。某次拜訪朋友好有機會一睹壁龕的構造，空間雅致充滿韻味，內心感動不已，覺得真是「太美了！」這讓我想更深入了解這個空間，而前往東京都的博物館。

裝飾品是本次作品的亮點，所以我

Mozu的流派就是
從作法開始講究

這次因為可以好好實地觀察，不但拍了好幾張照片，更用量尺測量所有細節，讓我能更精準還原全貌。排放陶罐、石頭的「多寶格架」和雙重的深度結構等，這些看似簡單實則需要技術的構造，都讓我在製作時充滿成就，樂在其中。另外，連靠近天花板的小壁櫥（層架上的小壁櫥），我都將其呈現，道如實呈現，讓拉門能夠實際拉開。

在製作時都很講究，包括掛軸、陶罐、花瓶、盆栽等。除了盆栽以外的物件都是自己手作。我在本來想擺放陶盤裝飾的位置，改放了能表現出小小人特色的鈕扣。而最花時間又玩得開心的就是陶罐製作。我不是用一般黏土捏塑的方式製作，而是想實際利用旋盤旋轉塑形，所以得先做一個迷你陶輪。我利用一種前端會旋轉的工具，也就是將底座安裝在超音波研磨器Leutor的尖端，再將稍微沾濕的紙黏土放在底座後，開啟電源。不過因為這個工具的轉速過快，紙黏土飛濺在房間四處，形狀歪曲，一點也不順利，我大概花了約5個小時才完成了

3個陶罐。但是因為依照實物相同的方式製作，我覺得完成的陶罐風格雅致。我將這部分的作業拍成影片上傳至YouTube頻道播放，歡迎大家點閱觀看。

掛軸也是從頭做起。即便只是簡單寫下幾個字也挺有趣的，所以我想起了小學生上課開玩笑寫下的字帖，並寫了下來。但是就在掛軸完成，作品幾近完成之際，我卻有種「少一味」的感覺。於是又思考許久，最終想到在掛軸後面增加一條秘密通道。只加了這一道設計，就為想像的故事添加了更多的可能性！還好有加上這道設計！

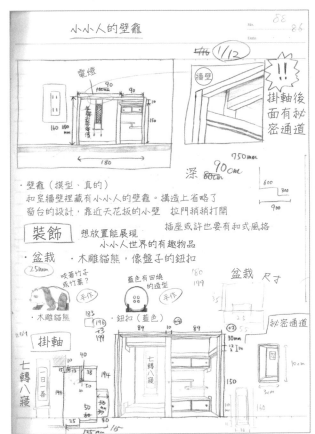

小小人的壁龕　No. 88　Date

牆壁

電燈
90
90

掛軸後面有祕密通道

!!

180
160 160
150

750mm

180

深 90cm
80cm
600
300
900

・壁龕（模型、真的）
和室牆壁裡藏有小小人的壁龕。構造上省略了窗台的設計，靠近天花板的小壁，拉門稍稍打開

装飾
想放置能展現小小人世界的有趣物品

・盆栽
・木雕貓熊，像盤子的鈕扣

25mm
咬著竹子或竹葉？
木雕貓熊

盆栽
180
199
手作

藍色的有田燒的造型
手作
35

25
12 14

鈕扣（藍色）
183
196
73
199

盆栽　尺寸

89 10 89
秘密通道
30mm
12

10cm
150

掛軸
七轉八醒
一日一善
七轉八醒

40
194
15 38
204
194
50
50
10
50 25
60 80
125mm

3cm

18

製作壁龕時，我還特別學習它的歷史和意義。就像有些人仍在現代公寓設置壁龕一樣，我覺得這份自在閒適深深烙印在日本人的DNA中。

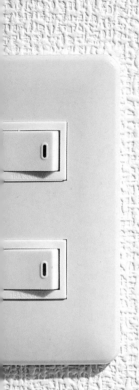

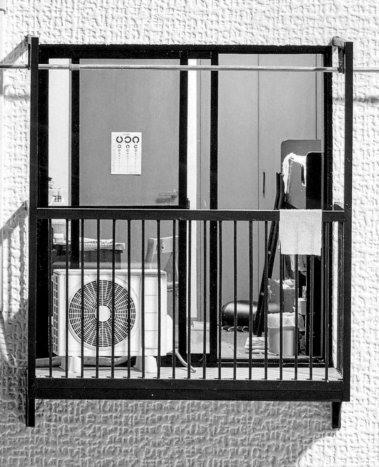

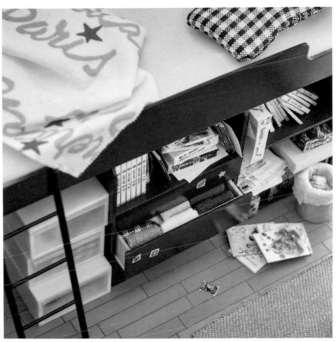

a. 起床未摺的毯子就攤在上下舖上。b. 天花板的螢光燈亮著。c. 書桌上放著口風琴和調色盤，都令人懷念不已。d. 陽台還有冷氣的室外機和排水管，相當寫實。

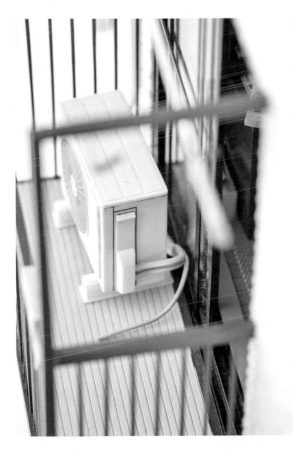

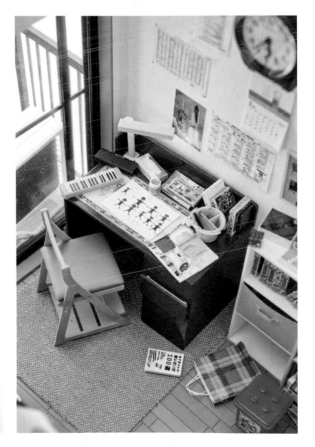

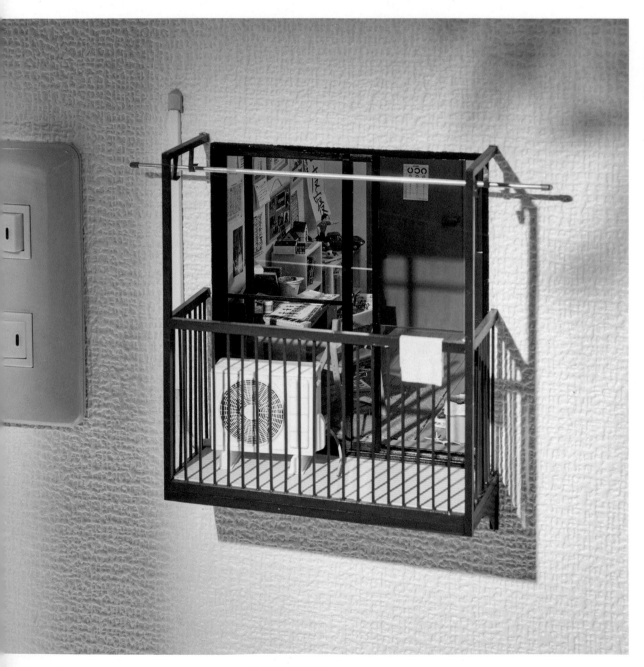

夕陽斜照，在室內灑落一片溫暖。快到了屋主回家的時刻吧！

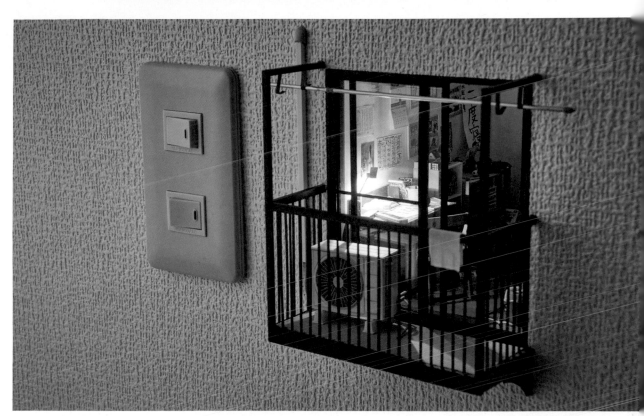

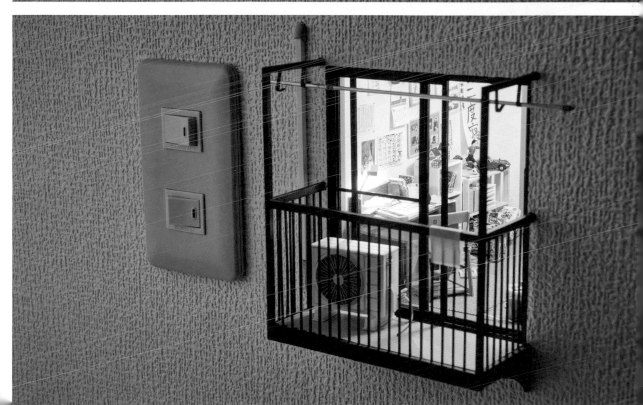

點亮黑暗的屋內燈光。這裡有我最想還原的景象。

打造小小人的微縮世界

室外機

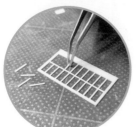

用1mm塑膠棒製作側邊機殼。

利用雷射切割製作風扇網框。

連內部的風扇葉片都如實重現。

再加上後面的管線即完成。

前面

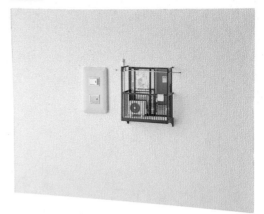

背面

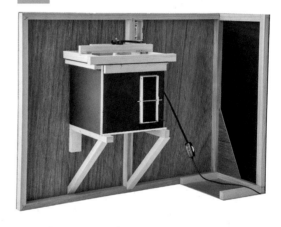

地板

地板占作品最大的面積，會左右作品的完成度，所以我不斷重新修改製作，直到自己滿意。

連縫隙都要塗色。

用各種顏色分別塗在地板上。

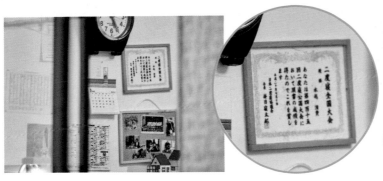
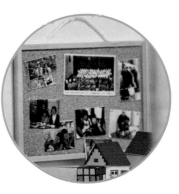

貼在牆面的小物
月曆、照片、獎狀貼滿牆面。這是
榮獲全國睡回籠覺大賽的獎狀。

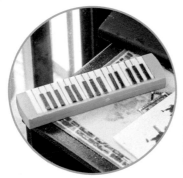

口風琴鍵盤
這是每個小學生都有
的物品。完全依照實
物設計，立體還原。

上方

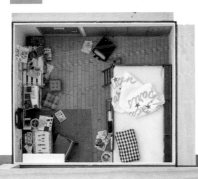

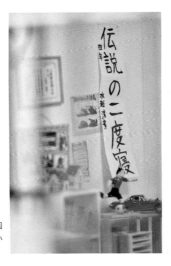

書寫
用筆寫上「傳說的睡回
籠覺」。圖示可知為小
學四年級學生。

晾衣桿
伸縮型晾衣桿，連頭
尾的橡膠材質都如實
重現。

層架
塞滿了令人回想起小學時代的物
件。我很堅持將玩具箱重疊擺放。

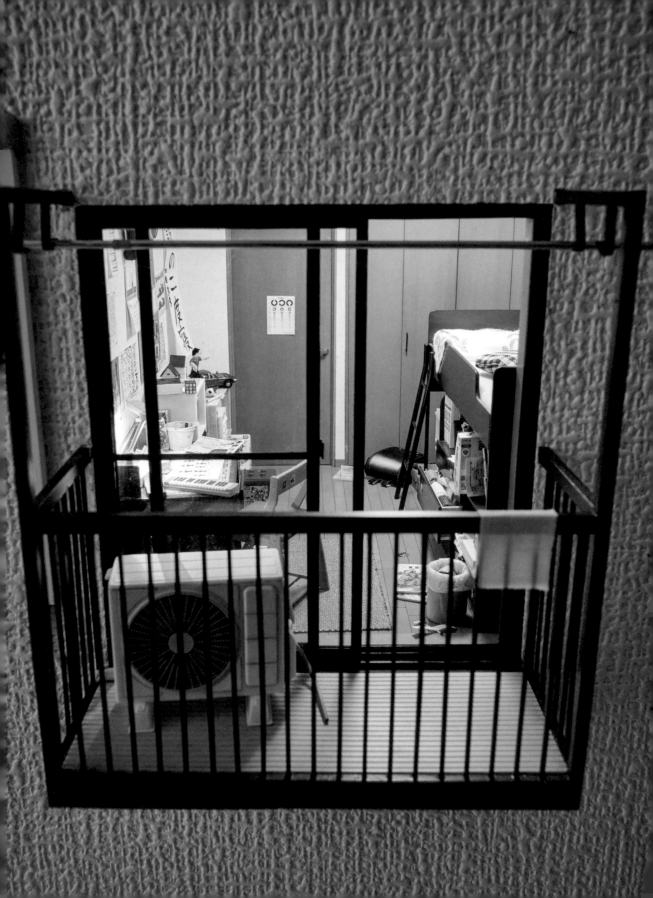

思考『小學生典型特徵』
令人樂不思蜀

我通常在晚上外出散步時構思創作，我喜歡在漫步期間看著萬家燈火，開啟自己的想像，想著「這間房住著甚麼樣的家庭？」「陽台放著捕蟲網，應該想進一步觀察各個角落，啟發自己的想像，但是太過於自己的好奇心。就在某一天，我突然想到，「我何不自己做一間可以從外往內看的房間，大膽放心地觀察？」而開啟小小人陽台的製作。

房間的裝潢氛圍原本考慮依照「小小人的秘密基地」，不過合作夥伴 Yuuka 說：「已經做過類似的作品，我希望你能做小學生房間，這是尚未嘗試的主題」，聽了這番話，我決定改成小學生的房間。

作品中充斥了象徵小學生的特色。

透過視線引導
使作品容易閱讀

在這次的作品中，考慮到「觀看作品者的視線移動」。這個作品我最希望大家看到的是房間內部，所以陽台我沒有配置任何多餘的物件，以便大家快速將視線聚焦於屋內（一開始原本要放置枯萎的觀葉植物和捕蟲網）。另外，我希望大家從房間內部慢慢往前看，使用最醒目的紅色在深處的小物件，使用集中大家的視線，藉此誘導集中大家的視線。小物件一多，很容易讓作品顯得雜亂，所以得利用一點巧思，以免讓大家覺得「不知從

例如：床鋪下層擺放的偉人傳。不同於其他漫畫和教科書，偉人傳全冊收拾得整整齊齊。這應該是父母親購買的，但是小孩沒有興趣，所以都沒有閱讀，重現出小學生的典型特徵。書桌前面貼的紙張也經過設計。牆壁張貼的不是行事曆而是「預定菜單表」。光看到這張表就可以知道，這個小學生有多期待每日供餐。另外，從床上的毛巾被停留在 3 月，重現「過了 4 個月，月曆卻還停留在 3 月，月曆都忘記翻」的情景。

何看起」。

在製作的許多小物件中，最花時間的就是室外機。這是我個人挺喜歡的物件，耗費了過多的精力製作。具體來說，就是投入了我整個黃金週來製作（笑）。本來覺得風扇網框貼上列印紙張就好，但是實在太想完整重現，所以用了雷射切割加工，讓人可以從間隙中看到風扇。連看不到的背後都沒有偷工減料。側面機殼也是用手作，通風管和排水管也是看著實物完整重現。有位專業人士（從事安裝室外機的工作）在 SNS 看到這個作品時，還對此稱讚有加，令我感到非常開心。

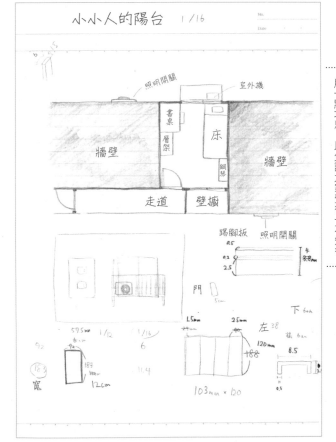

小小人的陽台 1/16

照明開關
室外機
書桌
層架
牆壁
床
鋼琴
牆壁
走道
壁櫥
踢腳板
照明開關
門
下
左

隔間圖中可看出還做了門後的走道。看似無謂的一個設計，卻能提升作品的可信度。

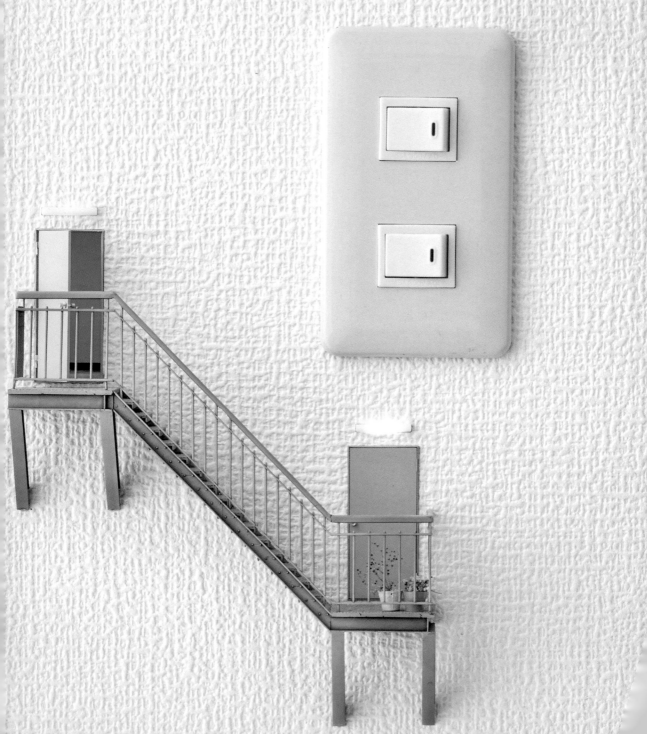

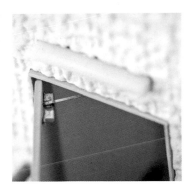

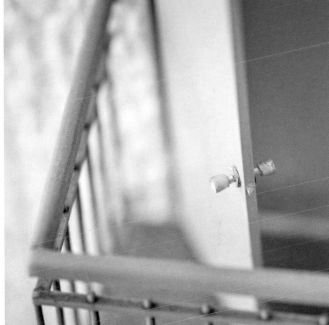

a 逃生梯上段的門。門把直徑約2mm。**b** 我也沒忘了安裝調整開關門力道的緩衝門鉸。**c** 逃生梯特有的網狀階梯。**d** 盆栽植栽。還刻意安放一盆枯萎的盆栽。

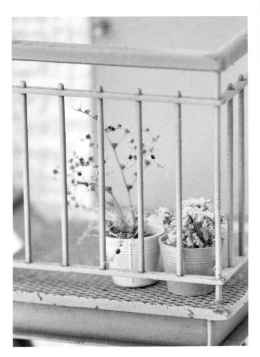

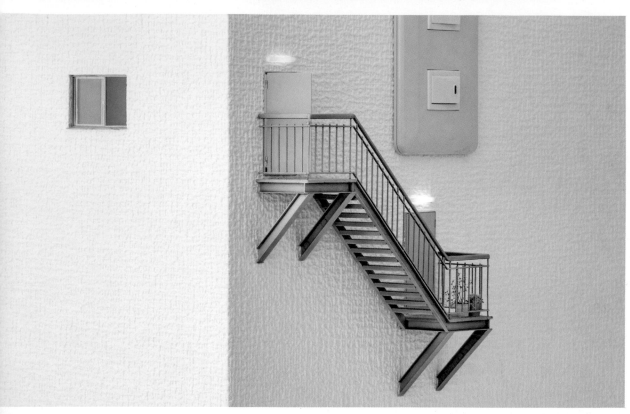

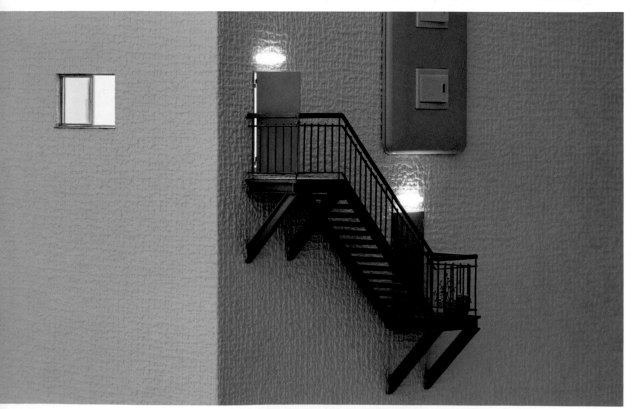

因為作品位置在牆壁的角落，所以創作出兩個視角的有趣作品。入夜後，樓梯和室內的燈光都會亮起。

在平板顯示街道圖片，並且擺放在開啟的門後，讓人恍若置身在真正的大樓中。

正面

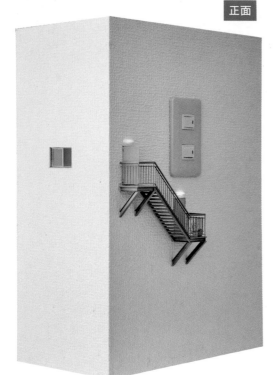

樓梯

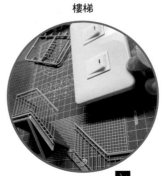

一邊做各個零件,一邊和照明開關對照,確認外觀。

↓

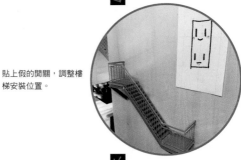

貼上假的開關,調整樓梯安裝位置。

↓

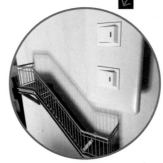

一旦黏貼上樓梯就很難調整,所以要經常確認是否偏離原先設計,再繼續製作。

↓

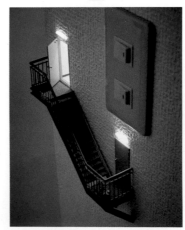

將國外製的塑膠模型修改後使用。不需要太執著自己手作,要有效利用可以運用的物件。

窗戶配置也費了一番巧思

小窗戶
小窗戶安裝在可以看到室內門的位置。

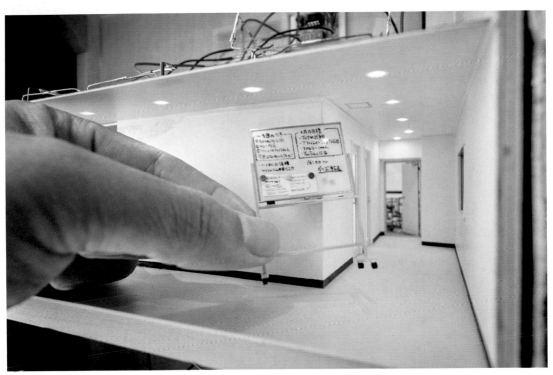

室內也完整重現。照明和踢腳板這些不會留意的地方也要仔細製作,不可偷工減料。

白板
用磁鐵和便利貼增添真
實感。

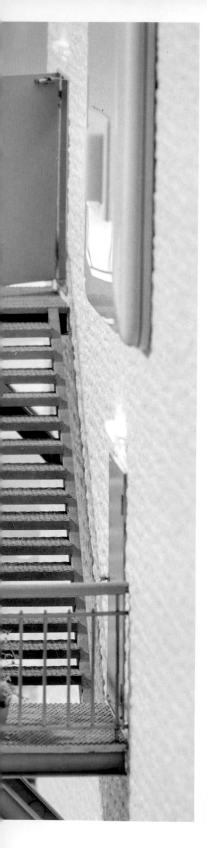
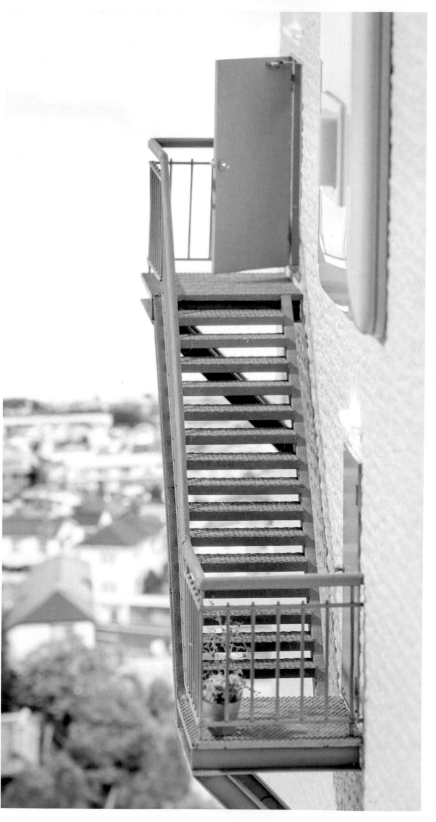

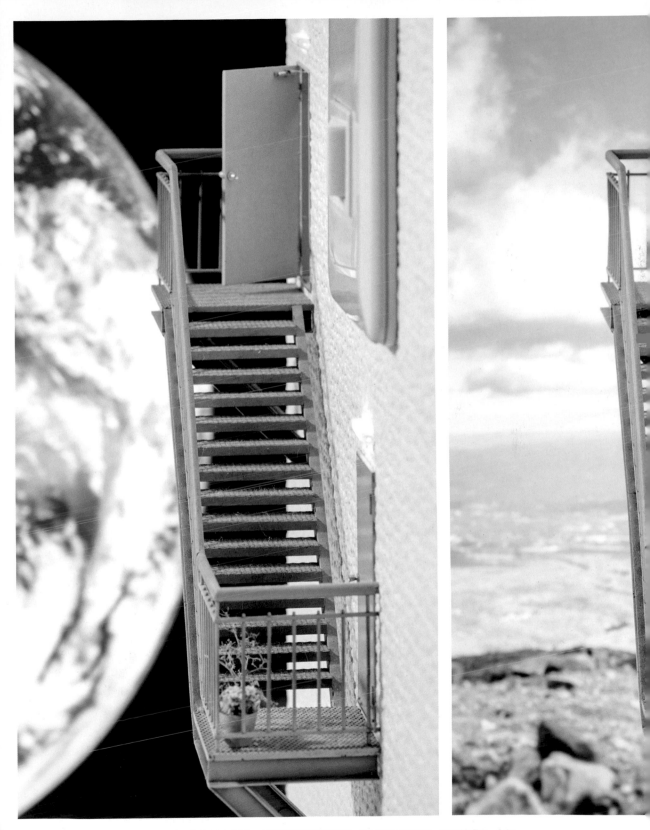

只要更換在樓梯看出去的景色，就能開啟不可思議的世界。從右邊起分別是街道、山頂眺望景色、太空。

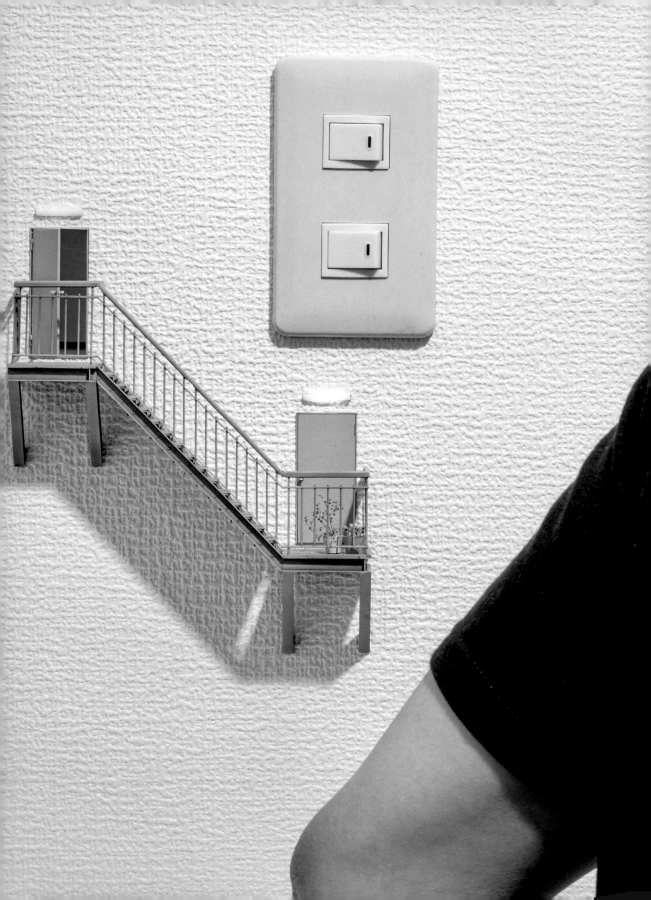

袖珍創作的幕後花絮

幕後

MINIATURE' BACKSTAGE

將無限想像化為有形的作品

在「小小人的陽台」中也曾提到，我很喜歡散步。散步時，我總是天馬行空地亂想，「這條小路將通往何處？」「只有這裡是新鋪的柏油路，這裡應該有水管工程」。

其中我最喜歡的就是「外牆的小樓梯」。這多安裝在公寓的背面，每次看到這些小樓梯，不禁讓我激動地想著「這裡面有通道，從這裡連接到那裏」。我不知道該如何描述自己內心的悸動，但就是莫名感到興奮（笑）。然後我在插畫中描繪照明開關旁的逃生梯模型，內心激動不已。樓梯也可以套用過模板製作，不過以前曾有其他模型師做過塑膠的逃生梯模型，所以我選擇購入這款模型組合製成。在製作過程中，漸漸可以看出逃生梯相關的故事。例如：「因為位於照明開關的旁邊，想必小小人開設了一家電氣相關的公司，這就是該家公司的逃生梯。電梯或秘密基地的電力也都是這裡負責，他們還必須和人類交涉電費，相當辛苦」。不斷編撰各種故事。而且小小人還採用最近流行在SNS引爆流量的宣傳手法，並且將這項媒體策略和目標寫在白板上（笑）。

對於想做的事要有節制也很重要

有看過我國中到高中作品的人或許知道，我很喜歡在作品中表現老舊髒汙的樣子。早期創作中，製作許多整個生鏽的廢棄車輛和潛水艇的模型。

所謂的逃生梯在某種程度上是表現髒汙的代表性主題。經過雨水沖刷鏽蝕，還有一般人不太會注意到，所以也很容易堆積泥砂。因此我原本想將逃生梯設計成破舊生鏽的樣子，不過「小小人系列」作品的場景都是在室內。既不會下雨，也不會堆積泥砂。如果在這裡為了自己的表現欲，做得過於破舊反而顯得違和，這讓我不得不忍痛放棄。不過整體太乾淨也會不自然，所以只在階梯中間留下淡淡的足跡。

其實，相較於做出破舊髒亂的作品，想做出乾淨的作品更難。髒汙的呈現，可以利用製作過程的汙漬和失誤。相反的，乾淨的作品不容許絲毫錯誤。從這點可以看出，我在某種程度上比較偏愛呈現髒汙的創作。從逃生梯開始，小小人系列就很少有汙漬的表現，所以這次的作品或許是一件呈現叛逆和汙漬的作品（笑）。

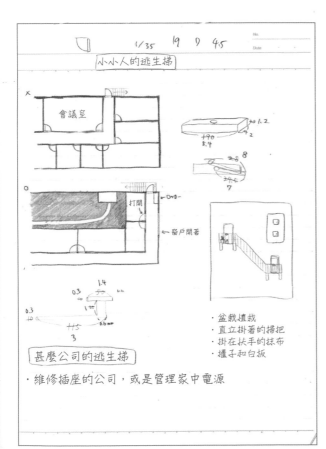

小小人的逃生梯　1/35　19　D　45

會議室

打開　←窗戶開著

甚麼公司的逃生梯

・維修插座的公司，或是管理家中電源

・盆栽植栽
・直立掛著的掃把
・掛在扶手的抹布
・櫃子和白板

創作時必須仔細構思各個房間的配置、照明開關的線路收整。從側面窗戶可窺探內部，為作品表現增添更多樂趣。

STOP MOTION ANIMATION 02

TITLE	# Hi Tiny！短片 1
SUB	MARU 和 PACCHI 的日常

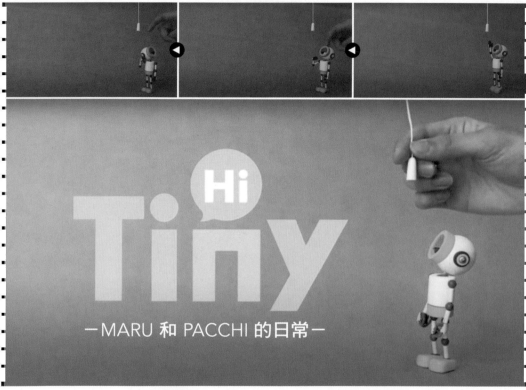

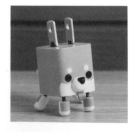

初期設計和完成版。
不但沒有破壞當初的
想像，成品甚至可愛
得超過原本的預期。

全新角色登場！
機器狗 PACCHI

在製作「迷你機器人MARU」續
集時，我覺得必須要有一個全新的角色
來推動故事發展。因此，開始思考充電
插頭是不是能有所發揮，因為我一直很
愛它的形狀。不斷嘗試的結果，決定添
加4隻小腳的外型最為可愛。

但是自此之後卻想不起來原先的設
計，讓我苦苦思索好幾週。然後就在某
一天，帶著Yuuka的愛犬黑柴
「MOMO」外出散步時，腦中突然靈
光一閃：「對了！就設計成柴犬的樣
子！」

插在插座的謎樣方塊，竟長出腳和尾巴？究竟是何方神聖？

機器人「MARU」發現了它，慢慢接近。

…扭動
扭動…

尾巴左右搖擺，看起來很可愛。

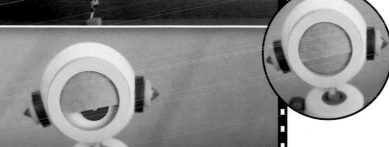

MARU瞬間感到不可思議，頭歪向一邊。

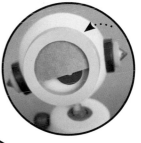

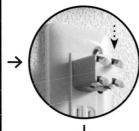

謎樣方塊的腳不斷踢動，試圖從插座逃脫。

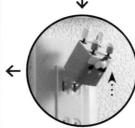

看清楚臉了。這是……小狗？吐舌頭，好可愛。這隻小狗好像就是標題所說的「PACCHI」。

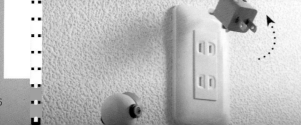

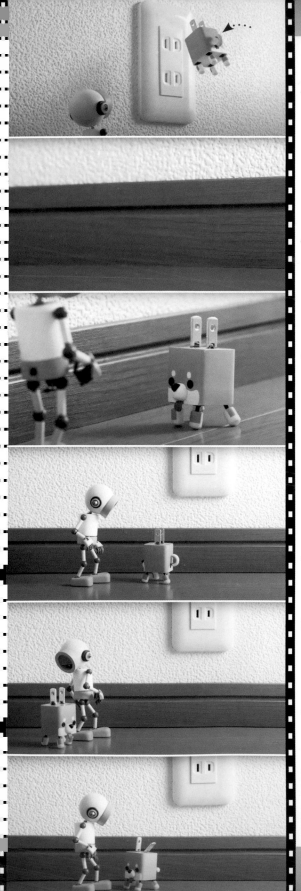

因為從插座逃脫，PACCHI旋轉後掉落。不要緊吧……!?

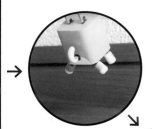

完美落地！運動神經超好。

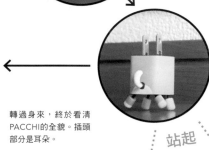

轉過身來，終於看清PACCHI的全貌。插頭部分是耳朵。

站起

PACCHI慢慢靠近MARU，掌握情況，守護MARU。從左側通過。

PACCHI不斷在MARU身邊打轉。MARU的脖子360度旋轉，真是有趣。PACCHI停止轉圈後耳朵豎起。

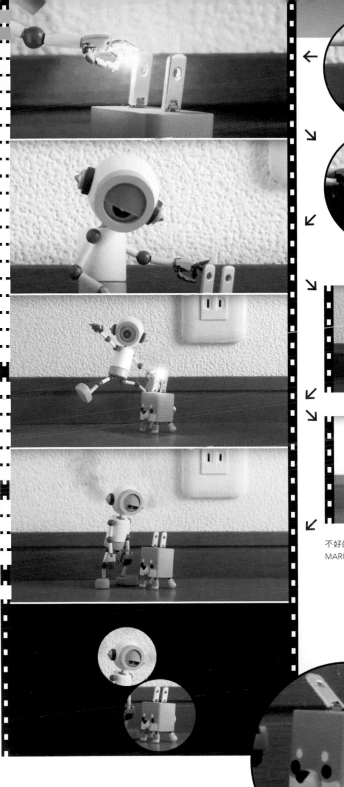

MARU摸摸PACCHI的頭，碰了它的耳朵。就在這一瞬間！

火花四散，不好的預感。現在發生甚麼事？

劈哩啪啦

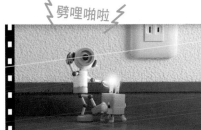

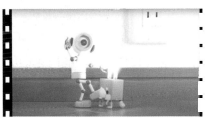

不好的預感持續中。劈哩啪啦，火花四濺，MARU觸電了！

FINISH !!

PACCHI的耳朵隨著可愛的叫聲擺動。一定不是故意的！這兩人的故事正要開始。

TO BE CONTINUED......

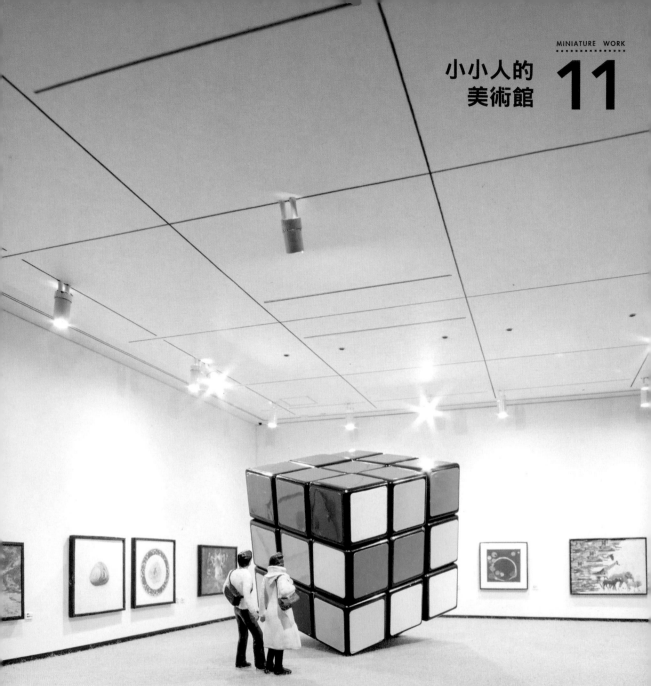

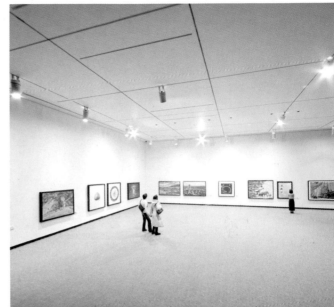

a. 寬廣的美術館來了3位參觀者。*b.* 天花板遍布許多盞燈。*c.* 在這些聚光燈中混入實物,看起來就像一幅藝術品。*d.* 沉浸於繪畫的女性。*e.* 一對男女正走在比例尺變得未知的世界。

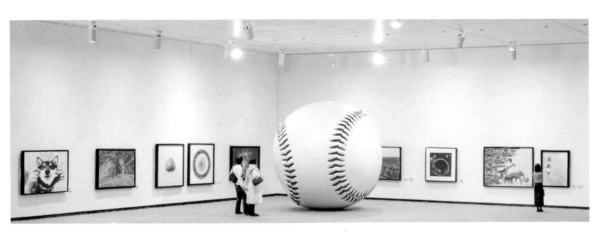

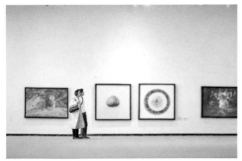

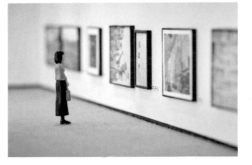

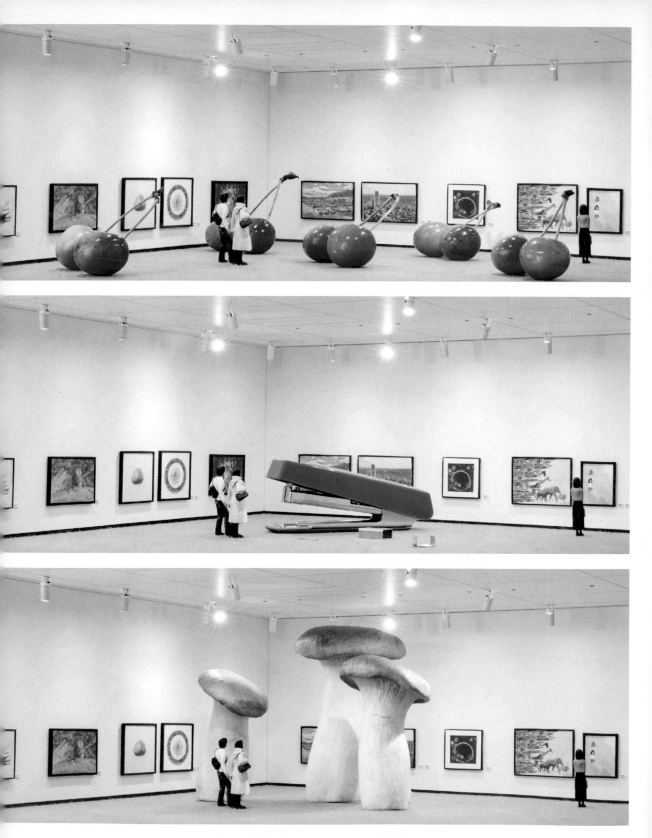

櫻桃、釘書機和釘書針、杏鮑菇，每一件都是巨幅藝術。

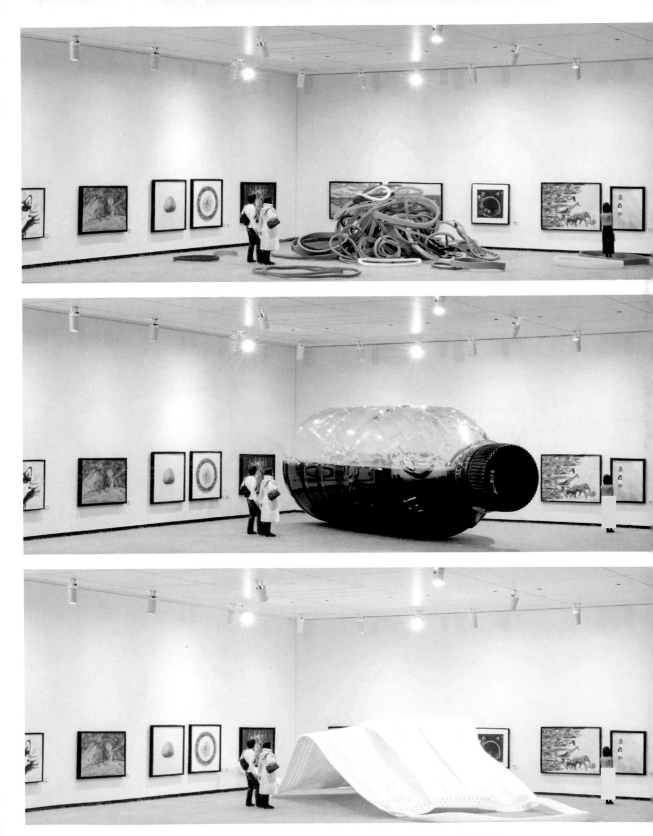

橡皮筋、寶特瓶、口罩，每一個物品都只是擺著，但是從這個視角看時，卻讓人感到意味深長。

大廳

先用紙箱製作的樣品。

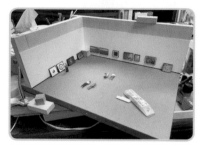

在畫板貼上布料呈現地板。再決定掛在牆面的繪畫位置。

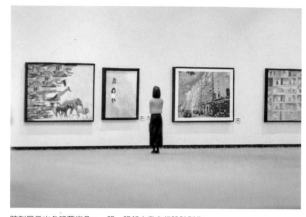

陳列展示出各種藝術品。一張一張都由我自行設計製作。

側面

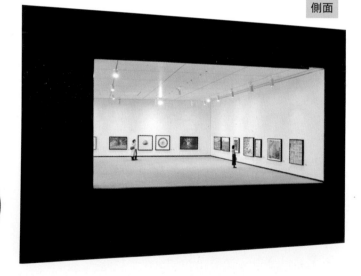

可以從側面和正面兩個角度欣賞。

裝飾牆面的繪畫都是將我手機中的照片加工列印出。

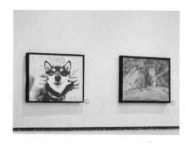

這些繪畫是我的合作夥伴Yuuka的愛犬「MOMO」。

正面

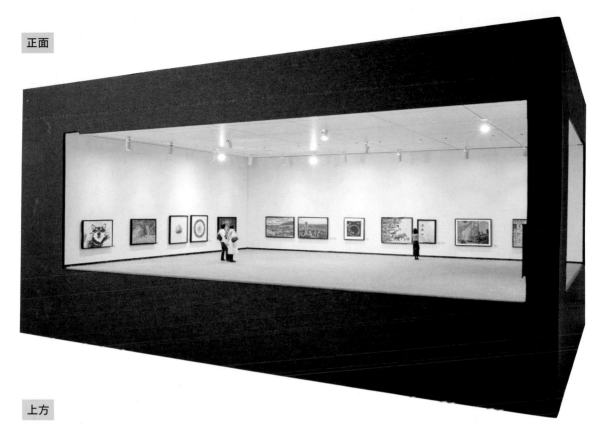

上方

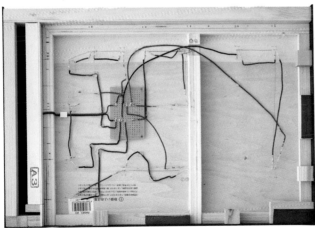

作品上方的電路配置。利用電路基板並排相連。平常會用黑色面板遮蓋隱藏,這次使用磁鐵,以便維修時打開。

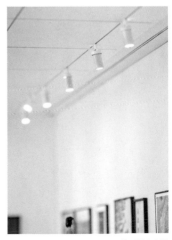

這件作品最重要的就是光量和盞數。還有光的朝向。稍加調整就會產生絕妙的逼真感。

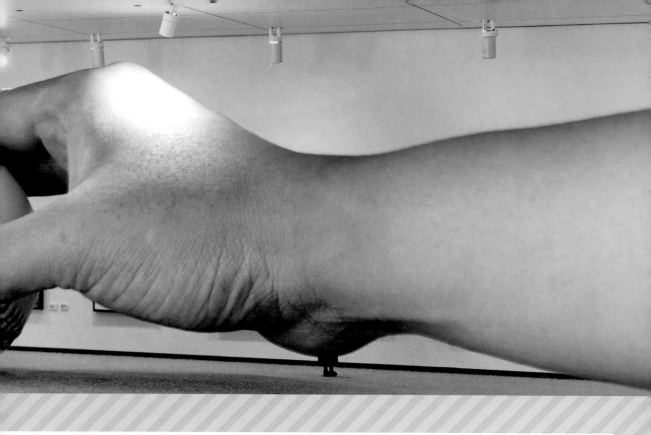

袖珍創作的幕後花絮

MINIATURE' BACKSTAGE

幕後

將袖珍化的特點
反向運用於作品

我的代表作之一是16歲時的創作『我的房間』。這個作品以袖珍手法完整還原了我當時的房間,我在發文上傳的照片中將手從窗戶伸入,而收到許多留言表示:「好大的手!」「巨人來襲!」。這些反饋讓我感到很開心,所以這次製作袖珍教室時,我試著放進口紅膠,一如所想呈現出「比書桌巨大許多的口紅膠」。我想利用這種錯視效果讓作品更加鮮活,這是促使本次作品發想的理由之一。

第二的理由是,我本身很喜歡巨型藝術品。看到巨型物件,會讓我陷入自己是小小人錯覺。六本木有一個蜘蛛雕塑『巨型蜘蛛‧瑪曼Maman』,以及北海道蟹螯的裝置藝術,兩者皆遠近馳名。看著奈良的大佛和自由女神像等,也可以看出過去的人就偏好大型物件。

某天在網路上觀看各種巨型藝術品時,突然靈機一動。如果任何東西都很巨大,是不是會呈現很有趣的畫面?這樣的念頭在腦中一閃而過,再配合剛剛所説的錯視效果,就誕生了「所有展示都是巨型藝術品的美術館」。

最有趣的是
材料選擇

我覺得美術館內展示的材料為日常物件會很有趣,所以就和Yuuka在超市和文具商店來回搜尋。兩人不斷討論「放這個一定很好玩」,一起度過愉快的尋寶時間。我們滿載而歸,著手拍攝。胡椒罐、棒球、鈔票、將棋棋子都

很有趣，但是最好玩的當屬櫻桃和杏鮑菇等食物。

我在SNS發文寫下「我平常都在做袖珍作品，但其實我也有創作巨型藝術，目前在美術館展出中」，結果收到許多留言寫到：「被騙了！」「瞬間相信，還搜尋是哪家美術館耶～」（笑）。這些反應不但讓我感到滿意，也完全解除我在製作時產生的疑惑：「甚麼都變大，會有趣嗎？」

這個作品在技術層面也遇到很多新的挑戰，是一連串的錯誤嘗試。首先，對美術館來說，最重要的就是照明，在這之前，我只試過點亮4、5顆LED燈，這次的作品需要點亮超過15顆LED，我必須學習新的相關知識。另

外，這個作品也是我第一次放置人物。前面的小小人系列中都不放置人物，刻意留白讓人自由想像。但是這次的美術館作品，如果沒有擺放人物就不能呈現比例對照，所以將模型用的人形稍加改造後放入。多虧有這些人形，才能輕易對比出展示品的巨大。

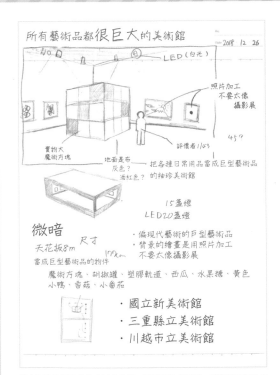

我有實際參觀當作參考的美術館，體驗現場的氛圍。果真觀察實物是最佳方法。

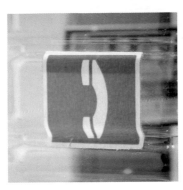

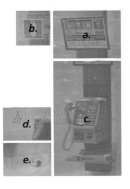

a. 現在已經越來越少見的
公共電話。上面還有緊急
連絡電話的看板。b. 從很
遠的地方也可辨識的公用
電話標示。c. 電話本體有
部分生鏽，可見已經用了
很多年。d. 話筒該側有一
看就懂的塗鴉。e. 喝完亂
丟的空罐掉落在地。

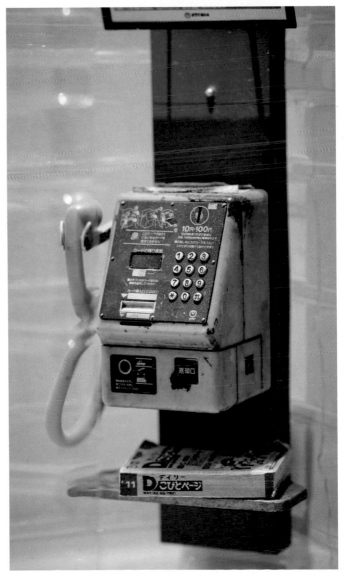

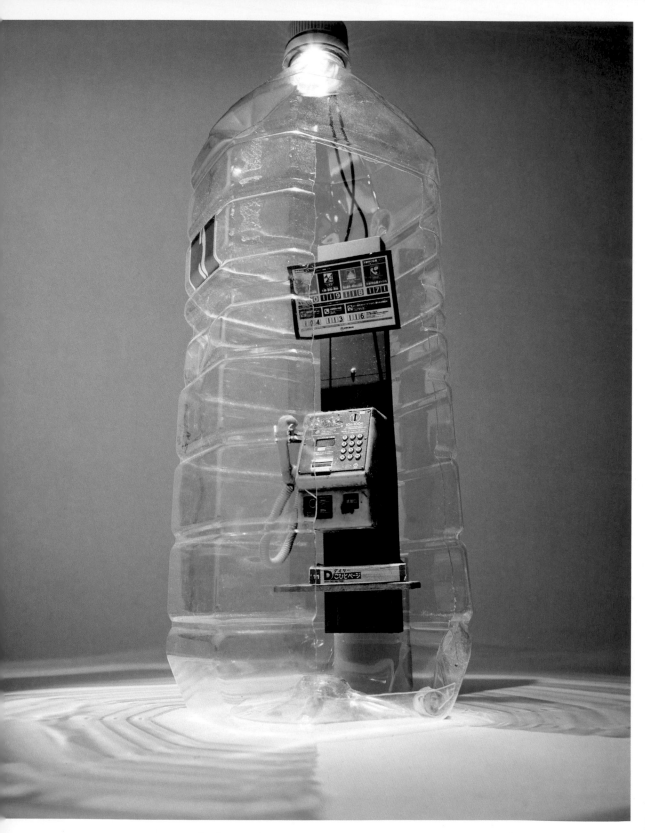

用聚光燈照射，光受到寶特瓶紋路影響，彎曲折射成一個美麗的世界。

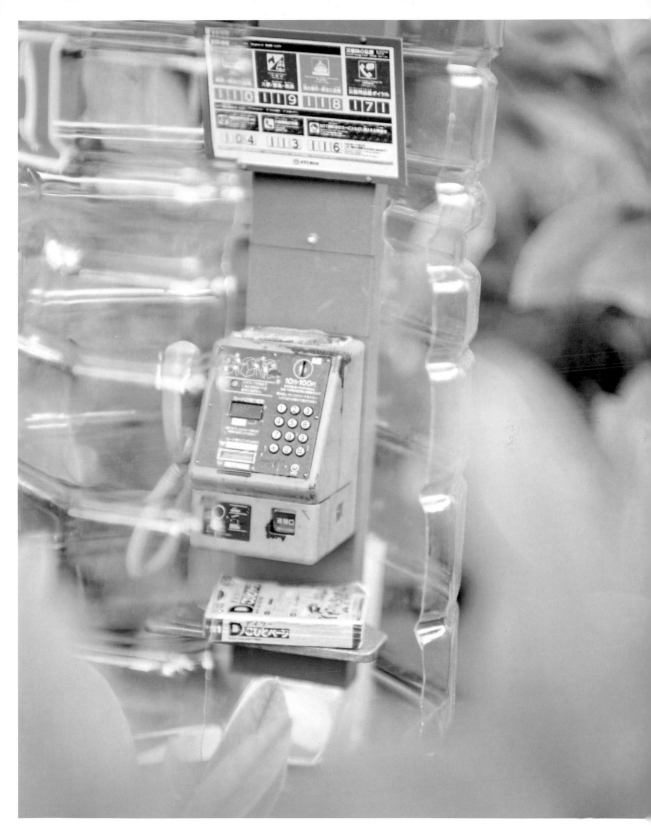

設置在草叢的公共電話。現在也有小小人跑進來。

打造小小人的微縮世界

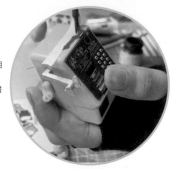

仔細觀察實物，用面相
筆描繪出鏽化的樣子。
雖然很有趣但也不要畫
得太多。

公共電話

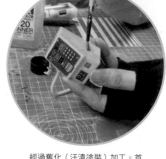

經過舊化（汙漬塗裝）加工。首
先整體塗上淡淡的黑色。

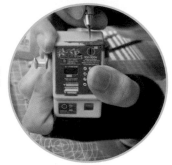

表面太光滑會有點突
兀，所以用筆刀割出細
細的破損痕跡。

用衛生紙擦掉多餘塗料。這時要
由上往下擦，呈現雨水低落的汙
漬感。

最後撒上橘色粉末，表
現生鏽的樣子即完成。

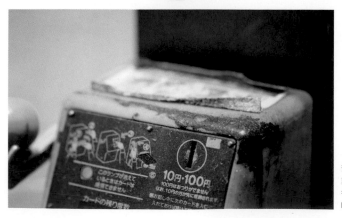

舊化效果過於強烈會顯得
刻意，所以訣竅是當你覺
得「會不會塗得不夠」
時，就請停手。

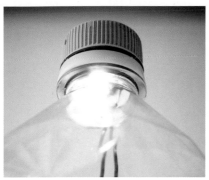

調整光量，重現公共電話特有的昏暗光線。

把照明安裝在寶特瓶瓶蓋。為了避免光線外漏，蓋子內側經過遮光加工。

為了插入LED，用電鑽鑽孔。訣竅是一鼓作氣鑽開。

選擇LED燈白光。為了方便找尋，依顏色區分收納。

將LED插進瓶蓋，在這個階段還不能確定照明是否能順利點亮，內心充滿不安。

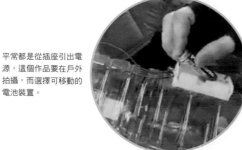

平常都是從插座引出電源，這個作品要在戶外拍攝，而選擇可移動的電池裝置。

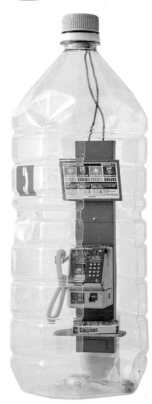

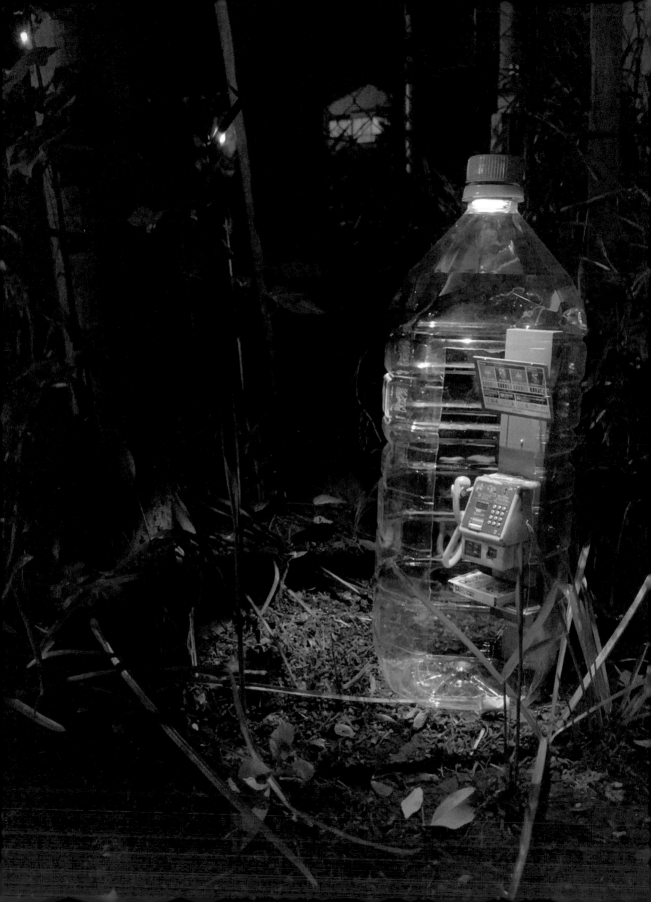

一樣不自覺靠近，如果在家中也能感受這種氛圍就太幸福了（笑）。

在全新挑戰中 也不要忘記樂趣

這次因為作品設定在戶外，就可以做出大量的汙漬。這是在過去的小小人系列中，不可出現的作法，讓我非常開心（笑）。我不斷在街上穿梭，仔細觀察發現到的公共電話，努力還原公共電話因鏽化和雨水產生的汙漬。結果還發現了公共電話上部薄膜脫落和亭中塗鴉，並且運用到作品中。

今天也持續拓展 小小人的微縮世界

在此之前，小小人系列都侷限於室內，但是在戶外應該也很有趣，而展開了這次的製作。我的發想是「小小人或許會撿拾人類丟棄在路邊的物品，並且加以改造」，而利用寶特瓶做出這次的作品。

會想要製作公共電話的原因是剛好在當時有一個品質很高的公共電話扭蛋，在網路造成話題。我想著一定要利用這個產品創作，所以就拿來當作小小人系列戶外篇的第○話（其實已經開始製作第二話）。我在扭蛋玩具中裝上了LED，亮起紅色的燈，在寶特瓶的上部也安裝了燈具，試圖讓電話本體也會亮燈。每次在夜間散步時，因為太喜歡公共電話浮現的燈光，我總像昆蟲趨光

當然，和過往作品一樣，我依舊擺放許多故事線索。包括和實物一模一樣的「小小人黃頁」電話簿、還有熟知我過去作品的人會知道的「MARU和MARI」的愛情傘塗鴉、掉落的空罐寫著「GG LEMON」的品牌標示等。另外，還標示了110和119的號碼，讓人聯想「如果發生急難，小小人可以向人類求救的和平世界」。而且這也是我第一部一邊實況轉播一邊製作的作品。在直播中回覆大家的意見和疑問一邊創作，別有一番樂趣。找在YouTube頻道留下紀錄影片，歡迎大家點閱觀看。

Twitter發文的照片拍攝也不同以往，我試著將寶特瓶擺放在雜草叢生的地方，表現出「小小人使用的公共電話」，整體氛圍超乎想像，令人感到開心。堅持寶特瓶盡可能接近電話本體，而選用方形寶特瓶又是另一個挑戰。但是，要拍攝透明寶特瓶是對的。拍攝成畫面時，透明寶特瓶會融入背景中，很難看得出來……。這成了一個需檢討的地方，對於之後的創作也成了一個難得的經驗。

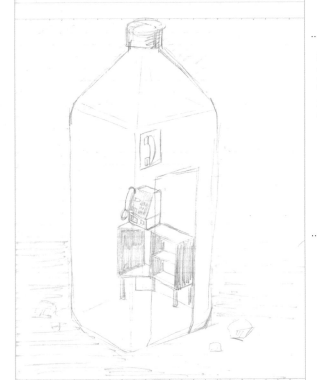

「小小人的公共電話」

這次的作品著重氛圍而非「真實感」，所以沒有描繪詳細的設計圖，只有保留草稿發想圖。

Hi Tiny！短片 2

拍攝定格動畫重現日常情境

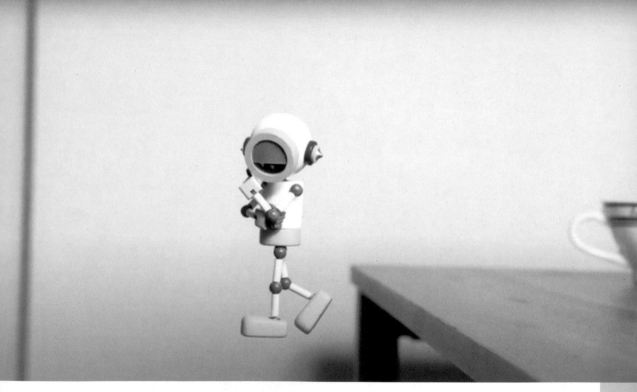

在寫實場景挑戰動畫風格的表現

我小時候最常看的卡通就是『湯姆貓與傑利鼠』，每每沉浸在那違反物理法則的動作和超誇張的反應，當時畫得漫畫深深受到這部卡通的影響，經常偷師卡通的元素。

某天，我想著「如果把那些不可能的動作轉換成寫實的場景，一定會產生更不一樣的樂趣」，然後就開始著手挑戰定格動畫的拍攝。製作動畫時，我設定的場景是「MARU一邊若有所思一邊走路，卻沒發現自己身處半空中，等發現時瞬間墜落」。

直到想出這個點子之前都還挺順利，但是真正投入攝影工作時才發現困難重重。在半空中行走，意味著明明沒有接觸地面，卻一定要讓人感覺走在地面。因此，每次稍微移動一下機器人，就得看一下鏡頭，必須確認應該要接觸地面的腳是否有接續前一個鏡頭動作。

走著

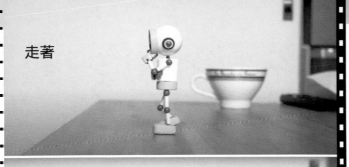

MARU手托著下巴，若有所思地出現。

走著

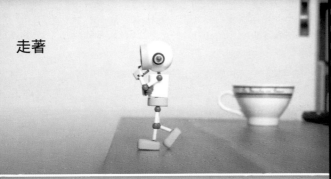

開始走了起來。

繼續走著

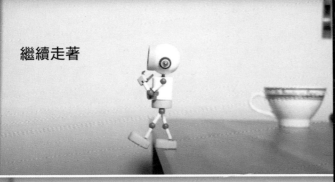

還繼續走著。都走到桌邊了，還要繼續往前嗎？

MARU就這樣走在半空中，難道它擁有超能力？

?

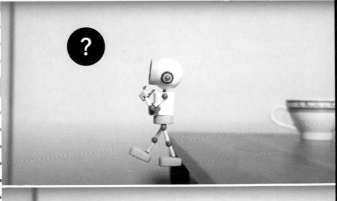

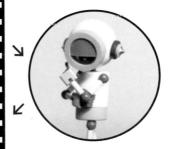

!

MARU一邊看向四周，終於發現了，自己走在半空中——。

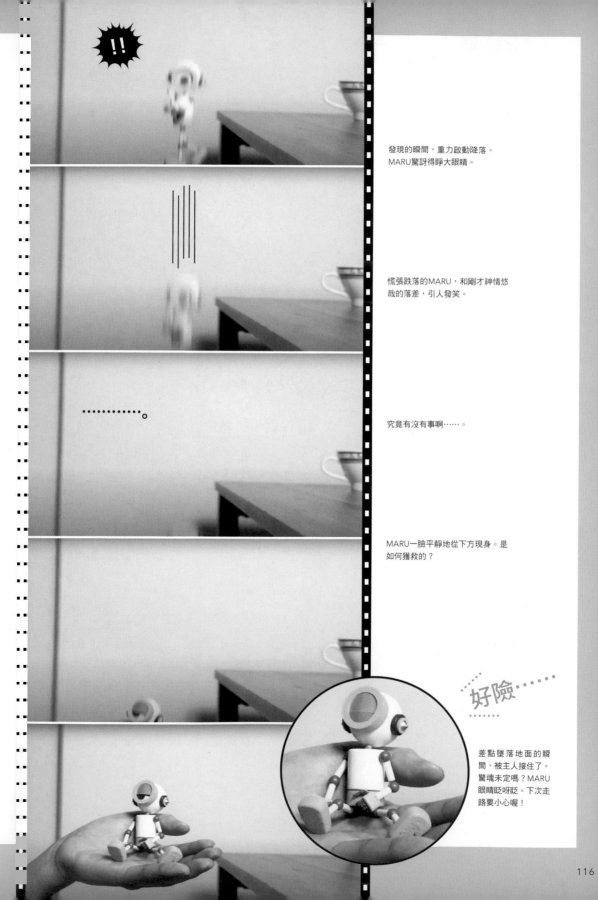

發現的瞬間，重力啟動降落。
MARU驚訝得睜大眼睛。

慌張跌落的MARU，和剛才神情悠
哉的落差，引人發笑。

究竟有沒有事啊……。

MARU一臉平靜地從下方現身。是
如何獲救的？

好險……

差點墜落地面的瞬
間，被主人接住了。
驚魂未定嗎？MARU
眼睛眨呀眨。下次走
路要小心喔！

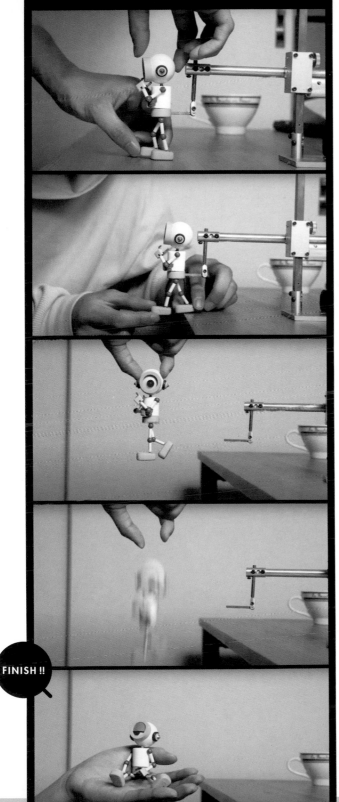

FINISH !!

用「人偶定格動畫」的支撐架固定
MARU，再稍微變換關節動作拍攝。

拍了12張照片才完成1秒的影片，
這短短的13秒影片竟需要4小時左
右的拍攝時間。

墜落的場景實際上是和掉落影片剪
接合成。

因為真的掉落，所以動作和速度都
極為逼真。這裡一直沒能掌控好，
大概讓MARU掉落了5、6次，真對
不起MARU……（當然下面有鋪軟
墊）。

如果少了這場戲就顯得無趣，所以
追加拍攝這一個畫面。我果然還是
喜歡Happy Ending。

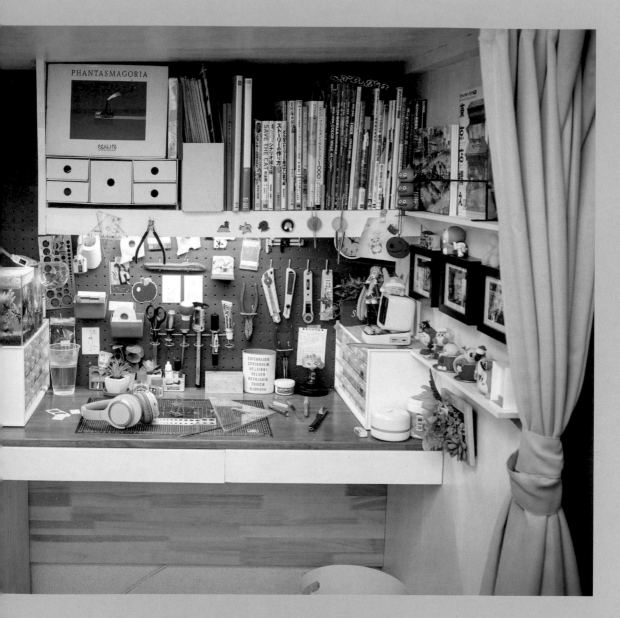

探訪Mozu STUDIO
我創作時的秘密基地

精緻的袖珍作品究竟從甚麼樣的地方誕生？
包括小小人系列，完整公開各種藝術創作的秘密基地。

想埋首創作時，我會拉上布幔作業。

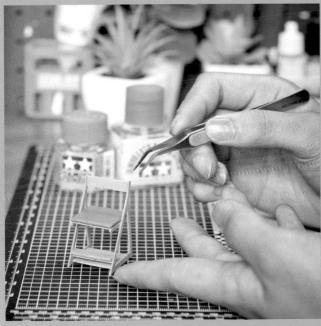

在這空間可以立刻找到所需的工具，能全神貫注的創作。

我需要可專注於
創作之樂的空間

這張工作桌是由我親手製作，完成之時曾將上面的照片上傳網路，收到很多留言表示：「這次的袖珍作品也好像真的桌子喔！」（笑）。這不是我的袖珍作品，而是我真正的工作桌照片。

2020年夏天起，我開始構思「製作一張我理想中的工作桌」。這是我第一次製作實際使用的桌子，目標是這張「桌子要讓人覺得，只要坐在前面，就能創作出好的作品」。桌前掛滿了工具，不但提升方便性，還會點燃「身為創作者」的熱情。我很堅持的是掛上布幔拉上，就成了密室般的空間。這真是我的夢想（笑）。

多虧有這些理想的設計，每次坐在這兒，我就感到無比開心，創作速度飛升。往後會再增添更多喜愛的物品，打造成完美的工作桌。

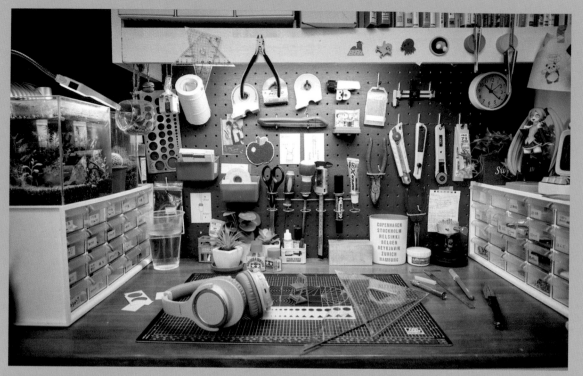

抽屜中分門別類擺放經常使用的塑膠棒。

x.

y.

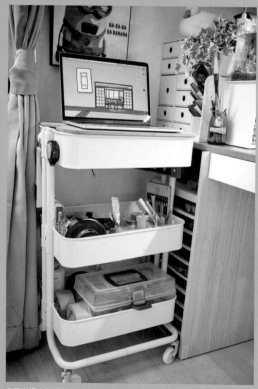

桌子旁邊有附滑輪的推車。選用上方有板子的類型以便擺放電腦。

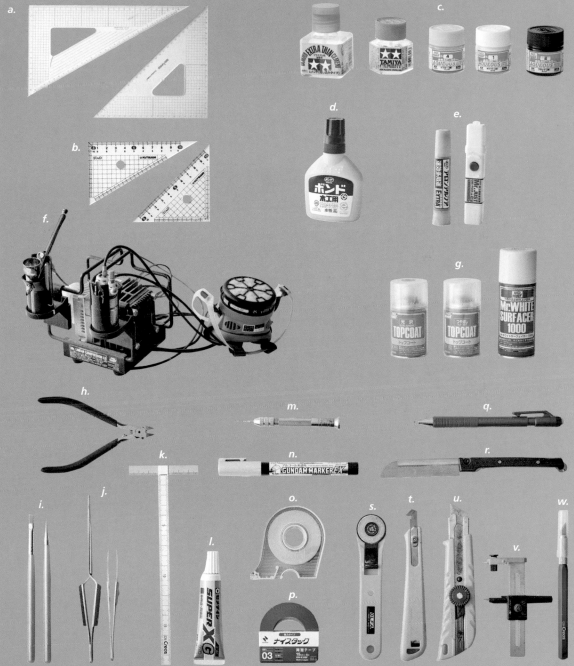

a. 巨大三角尺，是我最常使用的工具。b. 一般的三角尺，少了它我無法作業。c. 接著劑為田宮產品，塗料最愛使用Creos的Mr.COLOR。d. 木工用接著劑。黏著力驚人，只要是木材不需塗2次就可牢牢黏住。e. 瞬間膠。甚麼都可以黏接的優秀產品。f. Creos噴槍。必需配戴防毒面具使用。g. 各種修飾噴漆。最後只要噴上這些噴漆就可以提升完成度。h. Creos Mr.單刃型斜口鉗GX。剪裁俐落好用。l. 面相筆。用於細部塗裝。j. 鑷子。左邊是反向鑷子。k. 丁字尺。便於塑膠板的直角裁切。l. 最強接著劑。可黏貼各種物品的超強產品。m. 手鑽。開孔用。n. 鋼彈麥克筆EX鋼彈金屬銀。可以輕鬆畫出金屬風。o. 遮蓋膠帶。遮蓋塗裝或暫時固定，使用頻率高。p. 雙面膠。用於固定紙張和布料。q. 粗芯自動筆。書寫感覺如同鉛筆。r. Creos Mr.模型鋸。很適合用來裁切較厚的塑膠製品。s. OLFA輪刀。用於布料裁切。t. OLFA P壓克力美工刀。主要用於壓克力板裁切。u. 這也是OLFA產品。用於薄板裁切。v. OLFA圓規刀。w. Creos筆刀。x. Sujibori堂模型專用固定夾台。用於固定加工小物件的工具。y. 鋁磚。用於塑膠板直角黏接時或鋸子裁切時的輔助工具。

CONCLUSION

後記

這次作品集的出版希望也能喚回大家的童心，樂在其中。

我自從受大眾視為「袖珍天才高中生」至今已過了6年。

對於我依舊生活在自己喜歡的環境，除了感謝依舊感謝。

對於這次初次認識我，購買我書籍的讀者，在此由衷感謝。我最開心的事，就是希望這

本書能為大家的生活帶來一些樂趣。

另外，我還想感謝一直以來在我SNS點讚、留言和關注我Twitter的人。

多虧有大家的支持，我才能持續不斷的創作。

然後，我非常感激身為合作夥伴的Yuuka，從旁給我很大的支持，不論是行程還是健康管理，經常每日每夜地陪我度過好幾個月，如果少了Yuuka，我想我早就無法承受這一切。今後也請多多指教。

MR. HOBBY
ミスターホビー

最後我還想向父母和親友說聲感謝，即便我離開家中，大家依舊給予滿滿的支持。

對讀書一竅不通的我，有幸得到大家的慧眼賞識，挖掘我的優點，讓我持續發展，並

且能夠依靠興趣生活。

希望現在的小小成就能稍微寬慰當初讓大家擔心的心情，現在的我很幸福！

我今年23歲，從今往後仍會不斷開拓各種潛能。

我想持續挑戰各種創新，希望能為各位帶來更多樂趣。

今後也請大家多多指教！

啊——這次出書依舊是段美好又開心的回憶！

Mozu

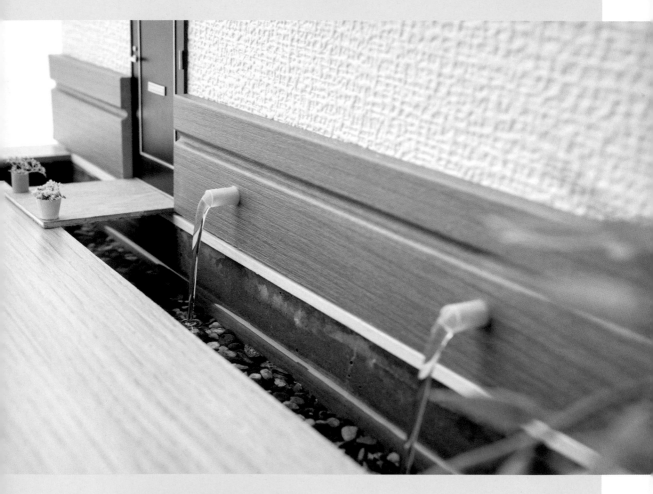

探尋新的表現
即便試作也全力以赴

我很喜歡給別人驚喜。因為我想看到大家這些反應：「這是怎麼做的？」「太神奇了！」，所以這是我創作時的著眼之處（笑）。因此，我經常在探索一些新的表現方法，這次的作品就是經過這道程序產生的樣品。

某天我和Yuuka討論「我想做些新嘗試」時，提出要不要飼養青鱂（我現在甚至沉迷於飼養熱帶魚和蠑螈）。在這期間我開始對水的趣味和讓水循環流動的幫浦產生興趣，思考著要將這些元素運用在甚麼樣的作品中。

天馬行空地思索一番後，想到「讓水在房間流動一定很有趣」，而開始著手這次的作品「小小人的水渠」。整體設計就是利用幫浦抽水，再促進水流動循環。在初期對於如何運用水的方面，就有許多待檢討的部分，我想往後可以利用這些經驗，挑戰更有趣的創作。

打造小小人的微縮世界

背面的水槽連接正面的水渠，以便讓水流出。

利用水槽幫浦，將水抽至上面水槽。出水量太多會溢出，得稍微調整幫浦。

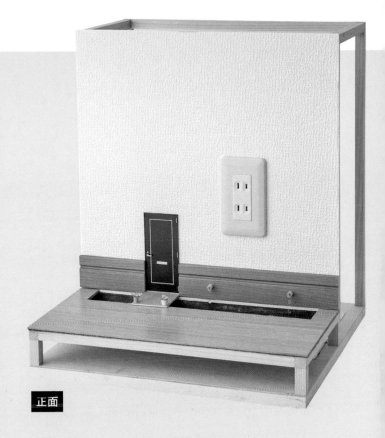

正面

上方

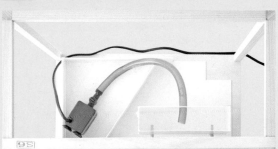

背面

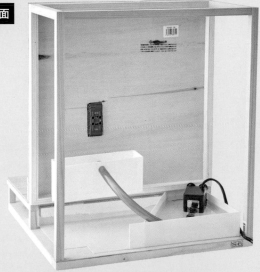

CHALLENGE

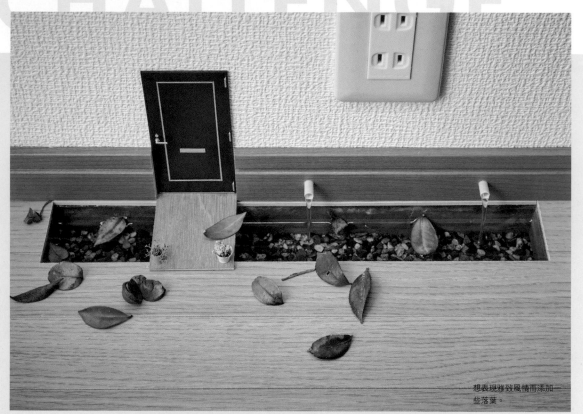

想表現雅致風情而添加一些落葉。

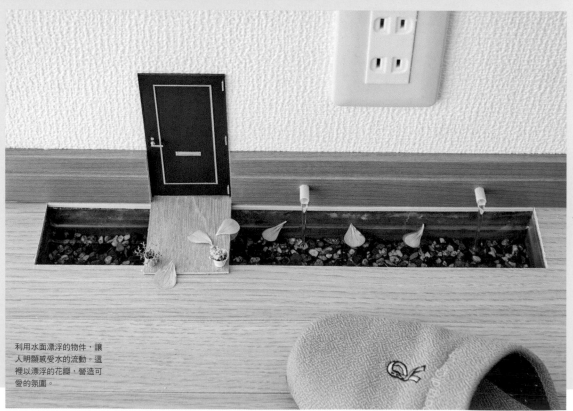

利用水面漂浮的物件，讓人明顯感受水的流動。這裡以漂浮的花瓣，營造可愛的氛圍。

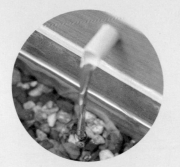

流入水槽的水量，可用裝設幫浦來調節。這次開到最大水量依舊微弱，變成涓涓細流。

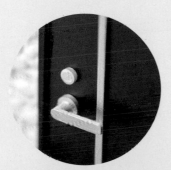

雖然只是樣品，連細節都悉心製作。

這些盆栽其實取自逃生梯的作品，因為比例尺相同，所以可以重複使用。

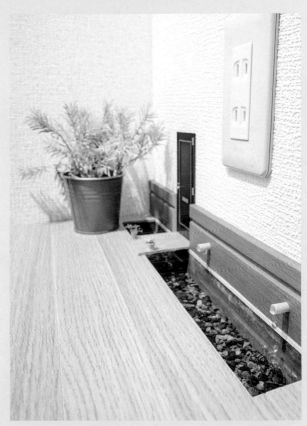

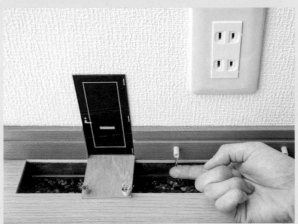

使用真正的流水，才能聽到令人身心舒暢的潺潺水聲。

TO BE CONTINUED...... ▌▌▌

CHALLENGE

Mozu

本名水越清貴（みずこしきよたか），1998年7月出生，畢業於東京都立綜合藝術高等學校。全方位的藝術家，活躍於定格動畫、袖珍藝術、錯視藝術這3大領域。2015年將高中一年級製作的微縮模型『我的房間』上傳至Twitter。同年以定格動畫『故障中』榮獲亞洲最大規模短片電影節『Digicon6』最高榮譽金獎。2017年參與導演魏斯·安德森『犬之島』電影製作。2018年參與NETFLIX『拉拉熊與小薰』的製作，負責袖珍微縮背景設計。著作包括『MOZU超絕精密ジオラマワーク』、『MOZU超絕細密トリックラクガキアート集』（皆由玄光社出版）。

YouTube	Instagram	Twitter

編輯	木庭 將、木下玲子（choudo）
寫作協助	淺水美保
封面設計	近藤みどり
設計	伊地知明子
攝影師	佐佐木宏幸
編輯協助	Yuuka（Mozu STUDIOS）

Mozu 袖珍作品集

小小人的微縮世界

作　　者	Mozu
翻　　譯	黃姿頤
發　　行	陳偉祥
出　　版	北星圖書事業股份有限公司
地　　址	234 新北市永和區中正路 458 號 B1
電　　話	886-2-29229000
傳　　真	886-2-29229041
網　　址	www.nsbooks.com.tw
E-MAIL	nsbook@nsbooks.com.tw
劃撥帳戶	北星文化事業有限公司
劃撥帳號	50042987
製版印刷	皇甫彩藝印刷股份有限公司
出 版 日	2022 年 6 月
I S B N	978-626-7062-05-0
定　　價	450 元

如有缺頁或裝訂錯誤，請寄回更換。

國家圖書館出版品預行編目（CIP）資料

Mozu袖珍作品集 小小人的微縮世界 = The tiny world of kobito/Mozu著. -- 新北市：北星圖書事業股份有限公司, 2022.06
128 面；18.2×23.7公分
ISBN 978-626-7062-05-0（平裝）

1.模型 2.工藝美術

999 110018567

官方網站	LINE 官方帳號	臉書粉絲專頁